花 職 人 的 花 藝 基 本 功

花 職 人 的 花 藝 基 本 功

花 職 人 的 花 藝 基 本 功

花職人的／花藝基本功

蛭田謙一郎◎著

基礎花型的花束＆盆花的表現手法

前 言

從過去到現在，透過講習會的方式，

我看過了日本許多被稱為花藝師的作品。

我自己也有經營花店，

知道隨著時代變化，

經營的模式、販售的商品及販賣的方式也已經有了巨大改變。

其中，關於「作出漂亮的盆花與花束」是花藝師本質的這件事情，經常感到困惑。

無論時代怎麼改變，

理論上能夠符合美觀標準的事物，

應該是任何人看到都會覺得美麗。

在製作某個特定形狀的盆花與花束時，

會使用各種花材，同時展現其不同的美感，

而這個過程會需要一定程度熟練的技術以及知識。

然而，現實中有的情況是昨天才剛來打工的新人，

今天就開始製作商業盆花與花束。

或者也可以看見許多花藝商品只是插著或綁著，

製作過程僅僅依賴著模糊的感覺或感性。

這些作品，真的是無論誰看見都會覺得美嗎？

此外，這些作品的鑑賞期真的有設想到花材本身的壽命嗎？

這類由專業花藝師製作的商品在生活中到處可見，

會讓消費者認為「如果這樣就算是漂亮的花藝商品，

而花材只能維持這麼短時間，

那下次就送不是專業花藝店家的商品吧！」

可能就逐漸遠離花藝專業所形塑出來的商品吧！

我認為不同的商家，會有屬於每家店獨特的經營方式。

但既然號稱花藝師，

就必須具備最低限度的技術與經驗、知識。

如果不將這方面的技術、經驗與知識傳承給下一個世代，

那麼處理植物的花藝師這個職業，

在將來或許會逐漸消失。

今後，人工智能取代許多工作的時代即將到來。

即使如此，我相信以豐富知識與經驗所養成的高度技術來處理花材與植物，

並製作出美好作品的花職人應該還是會存活下來。

因此，我的義務就是將合乎理論的思考方式與技術傳遞給下一代，

這也是我寫這本書的原因。

如果本書能幫助花藝工作者在技術上更進一步，

將會是我的榮幸。

蛭田謙一郎

目次

Chapter *3*

統一感與變化・各式各樣的進階應用

Prologue

在思考
統一感 &
變化之前

關於花藝設計基礎的插花方式與配置，

此處將以360°展開與180°展開的

圓形設計為例加以解說。

一方面再確認基礎的形式，

另一方面繼續探究具備統一感的作品製作方法。

在思考統一感與變化之前

統一感的花藝設計構成

在製作外觀美麗的盆花與花束作品時，我認為最重要的就是在統一感的作品中增加變化。這些花藝師必須了解的基礎思考方式與技術，會在第一章（P.26）中詳細解說。

在本章當中，會對統一感與變化中的「統一感」部分加以解說。目前已經有許多教科書將這些內容作為花藝設計基礎來處理，但在這裡，我把這些當作「基礎之前的基礎」。所有的花藝設計都是建立在此基礎的思考方式上。如果不將基礎學好，就會無法理解統一感與變化的思考方式，所以我們在這裡要再次加以強調。

<div align="center">

1

單一焦點的構成
（焦點也可稱為生長點）

</div>

讓盆花與花束外表美觀的條件有很多，其中一個就是讓形狀簡單明瞭。

花藝師們平常工作中所製作的大多數作品，都是圓形、半圓形（round）或三角形（triangular）等簡單明瞭的形狀。而花作成品外形的展開方式，幾乎都是四面花（360°展開）或三面花（180°展開）。

考慮到360°展開的情況，一般來說，在描圓（round）時會使用圓規，以針所刺的部分（支點）為中心，在放射出的邊緣畫線，就會讓從支點到圓周的線等長，圓周就是由等長的點所集合而成。

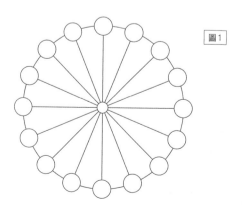

圖1

外觀為圓形的盆花與花束，其製作方法是將花材（正確來說是花色）並排在圓周＝圓形輪廓（outline）之上。在圓周上排列花材之後，看的人就會認為這是「圓形」（圖1）。

此時，所有花材的配置方式會從中心以放射狀擴散。也可以說，所有的花腳都朝向中心集中。這種從一個焦點（中心）出發的構成，稱為單一焦點的構成。

<div align="center">

2

</div>

關於花材的面向

關於180°展開的情況，無論是圓形或三角形，這兩者都是單一焦點的構成，差異只在於展示圓形的花材位置（長度）（圖2）。只需要改變花材的長度，就可以展現不同的造型。

在透過花材設計造型時，除了要將花材放置在輪廓線上之外，還有一個重點就是花的面向。

在單一焦點的構成當中，所有的花材都要從焦點出發，以放射狀擴展的方式來配置（圖3）。

圖2

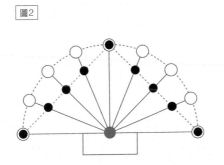

圖3

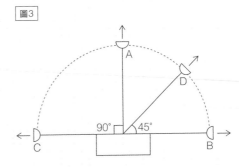

插花的方向是由花材的面向來決定。

圖3中心（主軸）的花材A朝向正上方，左右底邊的花材B與C的方向，則是各自相對於中心的花材A呈現90°左右展開。A與B之間的花材D則是朝向45°方向。所有的花材都會隨著位置不同，而有不同的方向。

特別是看不見花莖的設計，這種情況中能夠展示花莖方向的只有花材的面向。因此，在插花時必須要經常留意並觀察花材的面向。

即使花材的位置正確，但如果花材的面向有落差，就無法構成正確的形式。因此，確實將花材的面向與輪廓線互相搭配是很重要的。

3

關於觀看的方向

為了要製作出正確的形狀，了解盆花與花束的觀看方向是很重要的。以180°展開的三角形盆花來說，如果觀看的方向不是正面而是不同角度，作品本身形狀所呈現的樣貌也會不一樣。花藝師在製作商品時，除了裝飾的地點是已經被決定好的之外，觀看的方向也幾乎都被決定好了。因此，在製作時考慮觀看方向是很重要的。

NG　　　　　　　　OK

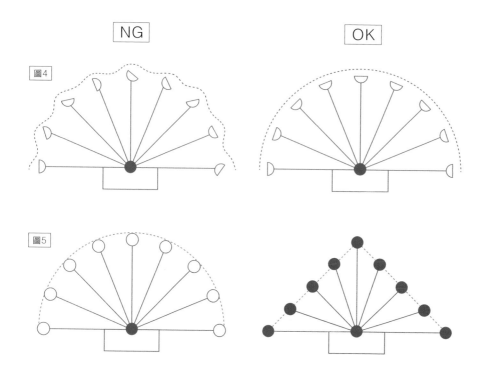

圖4

圖5

在180°展開的圓形盆花與三角形的盆花等單一焦點構成的情況時，觀看方向會定位在正側面（面對花器，從正面看可以看見焦點在水平線上的位置）。

　　在實際製作時，會因為是站著或坐著，以及作業台高度的不同而改變觀看的方向。無論是哪種情況，為了要製作出正確的形狀，要注意必須從正側面出發（圖5）。

　　如上述說明，在單一焦點構成的情況中，光是改變花材的位置（長度）就可以改變作品形狀。而共通的部分是中心線（對稱軸）以及底邊線。若明確展示這部分，能夠使觀看的人意識到對稱軸的位置，看起來容易顯得更美觀（圖6）。

　　若是360°展開的圓形設計，則觀看方向會定位在從正側面與正上方出發，能看到中心點（焦點）的兩個位置。在配置花材的時候，必須要讓花的面向都朝向焦點配置。跟180°展開的設計相同，從正側面看見的中心線與底邊線要明確，此外，從正上方看見的圓形中心也要明確，如此一來形狀才會美觀（圖7）。

　　依照上述說明，以下將進入到360°展開與180°展開的實際製作。在各自的製作方法中，將會有更詳細的說明。

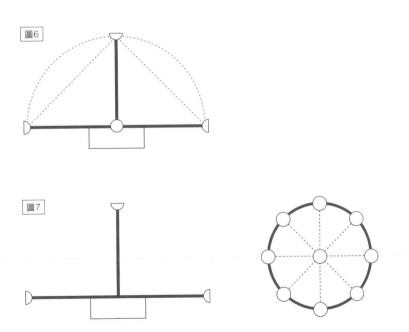

圖6

圖7

360° round arrangement basic style

Example

1

360°展開的
圓形盆花設計
基本形

從上方看是圓形，

而從側面看則是半圓形，

因此這種盆花的基本型也被稱作360°展開（**all round**）。

單純使用玫瑰與高山羊齒的盆花本身並無法成為商品。

在製作商品時，

會以此處的思考方式與插花方式出發加以變化，

不過所有的重點都在這個基礎當中。

只要確實將這些重點記入腦中，

並多累積經驗，

就能作出越來越正確的作品。

能夠正確作出自己想作的作品，

也就意味著能夠確實作出客戶希望的作品。

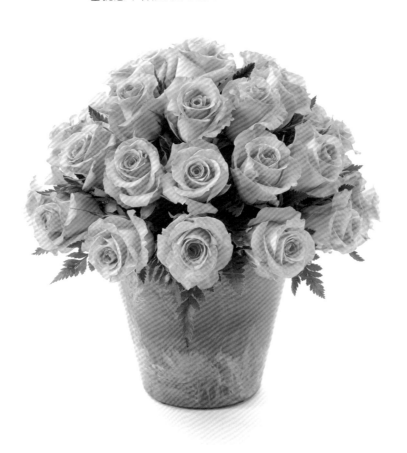

＊本書使用的海綿，全部都是Smithers-Oasis Japan的「Oasis ® Floral-Foam」。

1

將能夠確實吸水的吸水海綿＊切割到能配合花器的大小，放置在花器當中，並確保其不會移動。如果水的高度到達花器邊緣，則海綿即使比花器高1至2公分也還是能夠吸水。如此一來，從側面也能夠將花材插入海綿當中。

2

為了要讓花莖集中的中心點（焦點）更加明確，可以刀背在海綿的上方劃出對角線，這些對角線的交錯點就是盆花的焦點。插花時，就以對角線為輔助，讓花材向著焦點插花。

與花器接觸到的吸水海綿角落可以刀片切掉。將海綿朝著花器內部斜切，可以確保加水時不會漏到花器外，而是落入花器內。

3

以劃在海綿上的對角線為輔助，將作為基底的葉材朝向焦點配置。雖說是在十字的對角線上插花，從中心出發到葉材尖端的長度必須要全部都等長（左下圖）。如此一來，從正上方看的時候，葉材的尖端連接在一起會成為正圓形。因為是360°展開（all round）的盆花，因此葉材也要調整長度作出同樣的形狀。

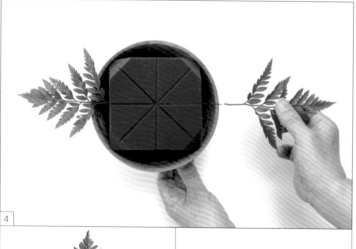

4

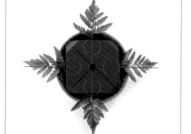

為了不阻礙之後的花材配置，因此葉材要插在底邊線的水平面上，或角度要稍微向下。

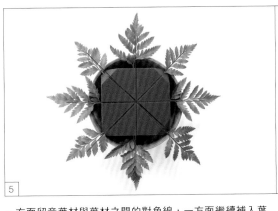 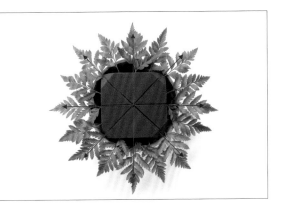

5

一方面留意葉材與葉材之間的對角線，一方面繼續補入葉材。雖說從物理的角度來看，要求花材與葉材全部都朝向中心去插會有困難，但是重要的是在完成時，所有的花材要看起來是從中心以放射狀擴展。作品完成時會看不見花莖，因此插花時要留心葉材的尖端，了解其方向，特別注意最後要完成正圓形。

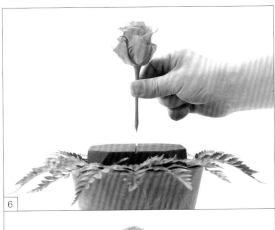

作為主軸的第1朵花的位置要插在海綿中心，朝向焦點的正上方。此時，如果花莖只斜剪一邊，垂直插下會不好插，若將另一邊也斜剪，使花莖變成楔子狀，就容易插入海綿（上圖）。

6

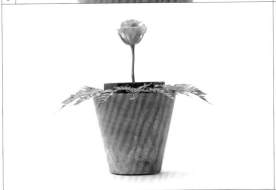 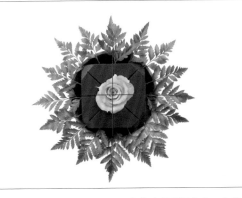

這一朵花將成為此後所有要配置的花材的基準，因此在插的時候要十分注意。無論從正側面（面對花器，從正面看可以看見焦點在水平線上的位置），或從正上方觀看，花的位置都在中心，而從正側面觀看時，花的面向則是朝向正上方。葉材也是一樣，因為完成時會看不見莖的部分，因此必須要以花材的面向來呈現面向中心的方向。重點是

要好好觀察花的面向，確定到底應該朝哪個方向，使花材看起來都是朝向中心。在360°展開盆花的情況中，第1朵花的高度（從焦點到花材尖端的長度），和其後所有花材的長度以及圓半徑是等長的。因此，在這裡就會決定作品完成時的大小。

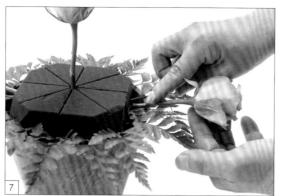

在圓形的底邊位置插花，因為花的面向相對於主軸是直角，所以要從側面插花。這個時候，花器邊緣跟花莖之間會有縫隙產生（下方圖片），可能會因為花材的重量而使花材移動。因此，要將花莖對準花器邊緣，用手指壓著花材插花（左方圖片）。透過海綿與器器邊緣這兩個點就可以固定，因此即使是大型花也能夠支撐住。

NG

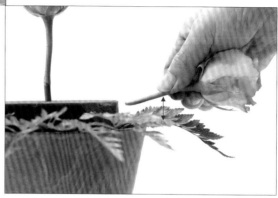

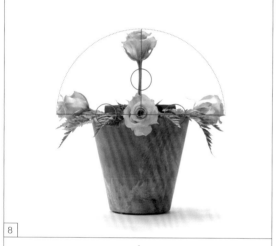

為了要習慣這種插法，要從正側面看著花器時相對於主軸左右兩邊的花材開始插。從左右兩邊插花之後，將花器轉90°，同樣在左右兩邊插花。之所以不改變視線，而是移動花材來改變觀看的位置，這是因為雖說從左右花材的位置可以看見圓形，但是很難看出前方與後方的花材是否成為圓形。此處重要的是，要讓圓形的底邊對到自己的視線，以此來決定觀看的方向。

包含主軸在內的5朵花，是具有決定圓形輪廓功能的輔助花材。從正上方來看，底邊的4朵花是在通過中心花的對角線上，要確定是否所有的花材從中心出發都具有相同長度，也要確定從正側面看是否主軸之外的4朵花都在底邊線上。

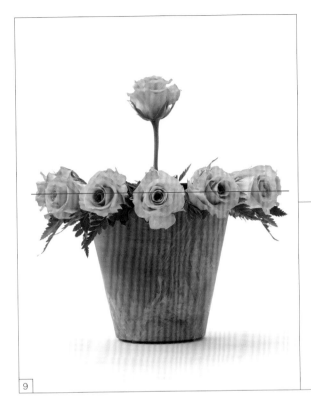

此時加入底邊的花材，要先考慮花材之間必須要有均等的間隔空間，才加入必要數量的花。此時，在原有決定輪廓線的輔助花材之間以一次2朵的方式加入。這個數量會隨著圓形大小與花材種類不同而有所差異。

從正側面看，花材會排列在圓形的底邊線上，而從正上方看，則會看到正確的圓形形狀。請務必要改變視角，從正側面與正上方加以確認，一邊考慮完成的形狀，一邊插花。

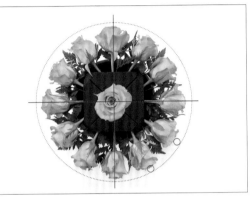

從正側面看的時候，要將花材插成圓形。從正側面看時，如果不是從中心花為頂點的方向出發，就無法正確看到圓形的形狀。如下圖所示，從正面的視線出發，雖說可以看出與左右的間隔，但是看不出花材之間的高低。

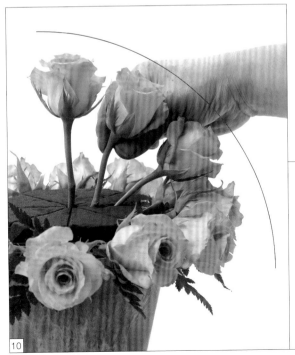

NG

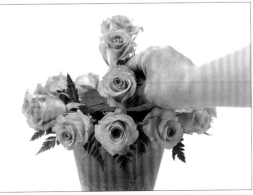

How to make

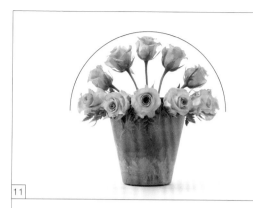

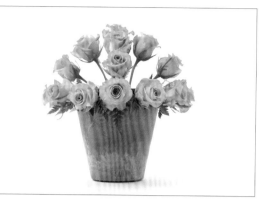

11

從單一方向的視線出發,確實將花配置在圓形的輪廓上
(左上照片),再將花器旋轉90°,改變視線到從正側面可
以看見花材配置的位置,繼續插花(右上圖)。再將花器
旋轉90°插花,使得花材成為配置在對角線上的狀態(左
圖)。

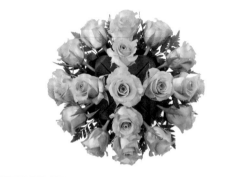

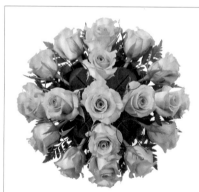

12

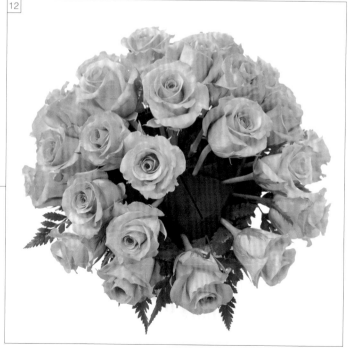

將花材配置在空隙中以完成作品的形狀。
根據所作出的圓形大小,花材的數量也會
有所差異,以在空隙中均等配置的方式來
插花。

此處,在每個空隙中配置3朵花。為了讓
圓形形狀更明顯,要一邊改變90°的角
度,並從正側面觀看空隙的方式來插花,
完成作品的形狀。

basic method Example 1 | how to make

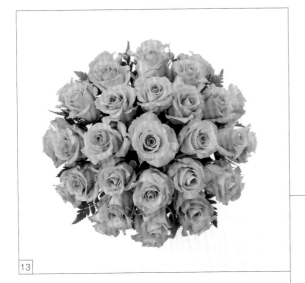

此處是所有花材都配置完成的狀態。確認花材的配置能夠從正側面與正上方等不同方向觀看,都可以看見漂亮的圓形。此時,將從圓形凸出的花材調整到更深的地方來調節形狀。不過,嚴禁將過短的花材拉出,因為花莖的切口離開海綿之後就無法吸水。如果花材比起輪廓線還低,要將花材取出,不能插在海綿的相同位置,而要重新插在新的位置。

13

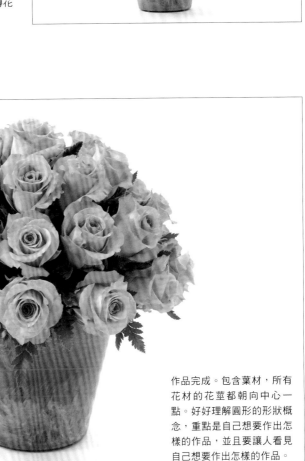

使用葉材來填補作品空隙。跟花材一樣,所有的葉材都要朝向中心點,並且要將海綿遮住不讓人看見。一邊旋轉花器以確認所有的方向是否仍有空隙,一邊完成作品。

作品完成。包含葉材,所有花材的花莖都朝向中心一點。好好理解圓形的形狀概念,重點是自己想要作出怎樣的作品,並且要讓人看見自己想要作出怎樣的作品。

14

180° round arrangement basic style

Example

2

180°展開的
圓形盆花

基本形

三面鑑賞的盆花當中，

這是最基礎的圓形盆花設計。

從正側面（面對花器，從正面看

可以看見焦點在水平線上的位置）觀看時，

製作完成的作品會呈現半圓形（**round**）。

為了要以眼睛好好記住這種基本的美麗風格與花的面向，

首先，我們以單一種類的花材來製作應該是個好選擇吧！

花材會因為顏色、形狀與質感而產生不同的面貌，

因此推薦使用單一花材的練習方式。

basic method ｜ Example 2 ｜ how to make

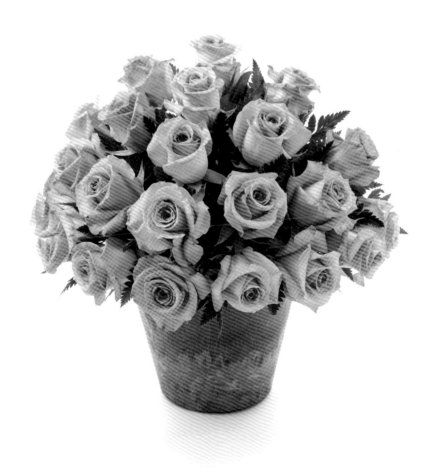

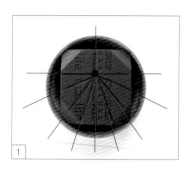

參照P.14，確實將吸水海綿固定，並稍微高過花器邊緣。180°展開的盆花中心點（焦點），其位置是在從正上方看左右邊的中央，與位於從後方算來1/3位置劃線的交錯點。在海綿上以刀片劃出朝向焦點的線條，作為插花時的輔助，並以刀片將海綿的角落切掉。

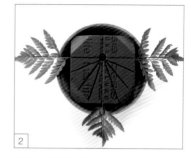

作為基底的葉材，以在海綿上劃出的線條為輔助，朝向焦點置入海綿。最初先置入左右與正面，用以決定作品完成時的約莫大小。

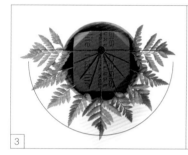

因為完成的作品形狀為半圓形（round），作為基底的葉材在配置時也要意識到這樣的形狀。從正上方觀看時會呈現圓形（左方圖），從正面看時則會與花器呈現水平，或稍微往下配置（右方圖）。

因為是三面鑑賞的盆花，因此後面不配置花材。將葉材立起，以不妨礙其它花材的方式配置在後面（左方圖）。從正上方以及從正側面來看（右方・下方圖），要以接近圓形的方式加以配置，如此一來在完成時才會有統整感。

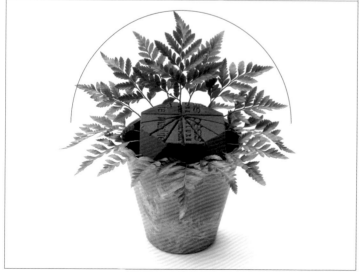

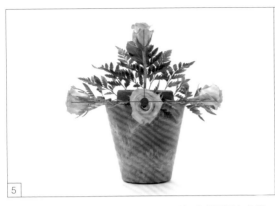

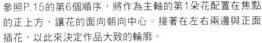

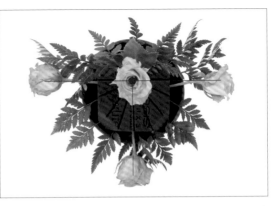

5 參照P.15的第6個順序,將作為主軸的第1朵花配置在焦點的正上方,讓花的面向朝向中心。接著在左右兩邊與正面插花,以此來決定作品大致的輪廓。

主軸以外的3朵花,要將其面向調整到相對於主軸花的90°上。從焦點到每朵花的前端的長度就是圓形的半徑,因此會是等長的。

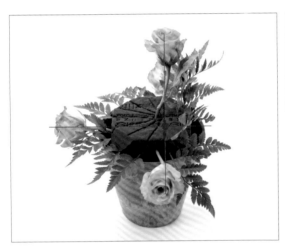

NG

所謂「讓花的面向朝向中心」,並不是指說讓花莖朝向中心插入,而是指「從花的面向可以想像其花莖方向看起來是朝向中心的插法」。每朵花的花莖方向與花的面向都會不一樣。如同NG圖所示,這就是即使花莖朝向中心,花的面向並沒有朝向中心的狀態。以作品完成的狀態來說,是看不見花莖方向的,因此重要的是要考慮從正面觀看盆花時花材的面向。

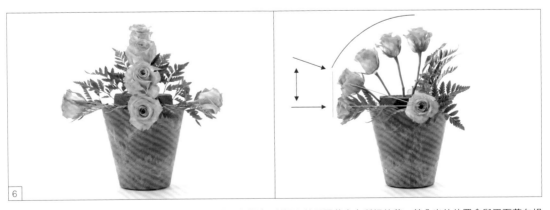

6 將花配置在從正面觀看時的中心線上。從側面看時,在順序5所插入的正面花之上所插的花,其凸出的位置會與正面花在相同地方(右上圖)。此外,主軸花與正面花的配置方式要以圓形來彼此連接。180°展開的情況跟360°展開不同,必須要將正面看起來最大的焦點(focal point)加以明確化,因此透過焦點複數化的手法,可以幫助作品使其形狀容易看起來更漂亮。

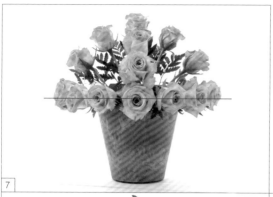

將花材配置在底邊線上。在配置花材時,要注意花材的
面向從正側面觀看時,花材會排列在同一條線上(左
圖),而從正上方觀看時則會呈現圓形(左下圖)。

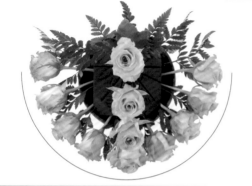

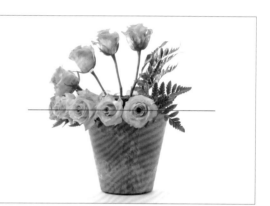

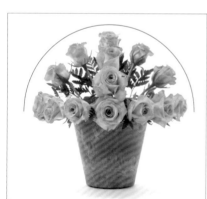

在插花時,要注意從正側面觀看時會呈現
圓形(上圖)。而從正上方觀看時,花材
則會配置在主軸花與左右兩邊花材連接的
線條上(右圖)。

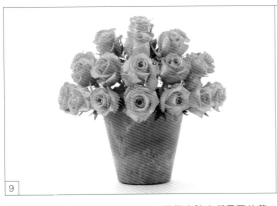

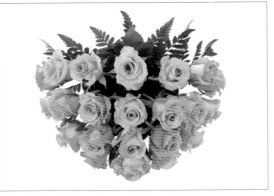

9

將花配置在中心線左右的空隙中。這個空隙中所需要的花
朵數目會隨著盆花的大小而不同。這裡我在左右兩邊各插3
朵，要以均等配置的方式來填補空隙。

不單單是從正側面，也要從正上方來好好觀察整體以完成
作品。

在空隙中補入葉材，完成時必須要將
海綿完全遮住。

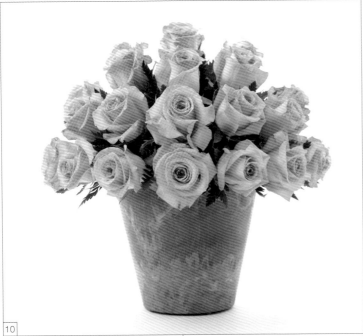

10

從側面看的外觀（左）。從斜後方看的外觀（中）。從後面看的外觀（右）。

Chapter

1

26

統一感 &
變化的
基本方法

即使是具有強烈統一感的基本形式盆花，

稍微對其中的花材配置加以變化，

就能改變給人的感覺。

以下將解說如何營造花材的高低變化，

這是在統一感當中增加變化的基本方式。

統一感＆變化的基本方法

統一感＆變化的思考方式

在序章中所製作的圓形盆花（P.12至25），其無論是花材的配置或完成的形狀，都是基於花藝設計的基礎加以製作的，因此帶有合理性的美感。

但是，由於花材的長度相同、花材之間的距離感以及左右對稱的配置方式等因素，顯得統一感過於強烈，雖說具備了安定感，但是換句話說也就是看起來「無聊僵硬」。

為了要製作出美麗均衡的作品，去思考統一感與變化是必要的。在具備統一感的作品當中增添變化，會在安定的感覺之上加入動感與趣味。

如果我們將之前在序章中所製作的盆花當作具備高度統一感的作品，則此處透過加入些許的變化，可以使其看起來更加優美並提高魅力。以技術來說雖然有點難度，不過具備製作這類盆花與花束的技術，可以說是當今花藝師的基本功吧！

並不是說具備統一感的作品不好，重要的是要能夠配合季節、裝飾場所以及目的等因素，自由地調控完成時作品給人的感覺。尤其，花藝師的工作就是要配合客人的要求，為了要能夠提供滿足客人要求的商品，統一感與變化的思考方式就很重要，有必要加以確實理解。

1

在展現形式的同時增添變化

所以在統一感的作品當中增加變化，就是從具備安定厚重感的作品出發，使其轉變成為花材之間有著空間，帶著輕盈動感的作品（圖1）。透過增加變化的比例，就可以像是藝術作品一般自由地轉變為具備藝術性的作品。

但是，花藝師是將盆花與花束以商品的形式提供給不特定數量的客人，因此對花藝師而言，重要的是與其製作變化比例高的藝術性作品，不如製作無論誰看都覺得美的作品。

在本章當中，將解說基於讓盆花美觀的「確實展現形式」此一基本條件中，如何透過花材配置來增加變化。這個方法也就是花材即使一朵朵綻放，整體形狀也不會變形，直到最後都能保有美麗外觀的方法。

花藝師在一般的工作中所須要營造的變化與統一的比例

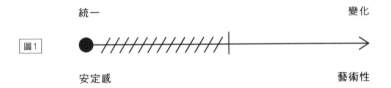

2

關於花材的高低與層次

所謂具備統一感的作品，換句話說就是「符合許多規則而產生安定感的作品」。例如作為輪廓線的花材高度要全數相同，或花材在相同位置要左右對稱等。所謂在統一感中增加變化，就是讓這些規則顯得模糊，增加使作品看起來不安定的因素。

但是，整體的形狀還是必須要看起來漂亮。因此，必須要在展現形式的同時增添變化。

身為花藝師，不能只製作出當下看起來美觀的作品，而是要考慮數日之後的狀態來製作盆花與花束，因為也有些花材會在一段時間過後開得很大。如同在序章中所解說的盆花，在花材彼此之間並排的狀態下，花一開就會彼此擠壓，無法呈現美好的綻放姿態。即便這麼說，如果只是單單將花材之間的空間增加，作為作品美觀絕對條件的整體形狀就會變得不明顯。

在已經決定好的形狀當中，為了要讓每朵花開的時候都有其空間，必須要在花的長度上加以變化以營造空間。

第一階段，首先要在花材配置上營造凹凸（高低差），這就是所謂的營造高低差。在營造高低差的同時，因為花材長度必須一致的這個規定會變得模糊，所以也必須要理解「層次」的思考方式。

請觀察圖②。左邊是在序章所解說的盆花。在輪廓線上配置花材，就沒有花材綻放的空間。因此，在展現形式的輪廓線上的花材，要減少到能夠表現出形狀的最低限度，用以確保花材之間的空間。減少了輪廓線上的花材，形狀表現上就會變得不明顯。此時，在內側作出所欲製作形狀的同樣形狀（這裡是圓形）的縮小形（圖2下方）。這個

圖2

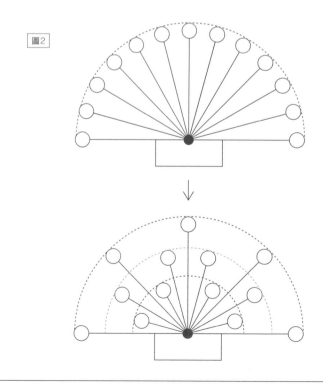

就是將輪廓線上的花材減少後的圓形。更進一步，可以在更內側以花材配置出相同圓形的縮小形。

如此一來，在內側就會出現圓形層次的重複。即使減少輪廓線上的花材量，整體的形狀也不會因此顯得不明顯，就是因為有這樣的層次存在。透過重複相同形狀的手法，可以達到強調整體形狀的效果。

在這種情況中，各個層次的圓形大小（花材高度）並沒有規定。基本來說，只要在花開之後不要對鄰近的花材造成擠壓的程度（高度）即可。
完成的盆花如果各層次的間距狹窄、距離近，花材之間高低的幅度也會變狹窄，讓花材彼此接近，這樣一來會加強整體感。從另一方面來說，如果每個層次都有足夠空間，高低的幅度會變廣，則會突顯一朵朵花材，形成空間感以及輕盈感（圖3）。

另外需要理解的是，不單是圓形，只要是有一定形式的作品，都會由相同形狀的層次構成。這種層次感所形成的外觀是很重要的要點。

那麼接下來，會實際就360°展開與180°展開的圓形盆花加以製作，同時具體說明營造高低差以及層次的思考方式。

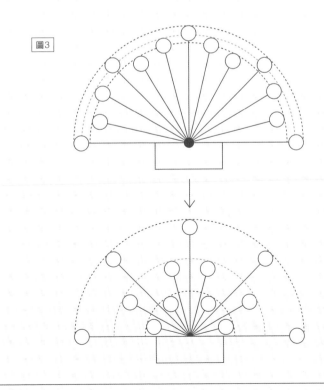

圖3

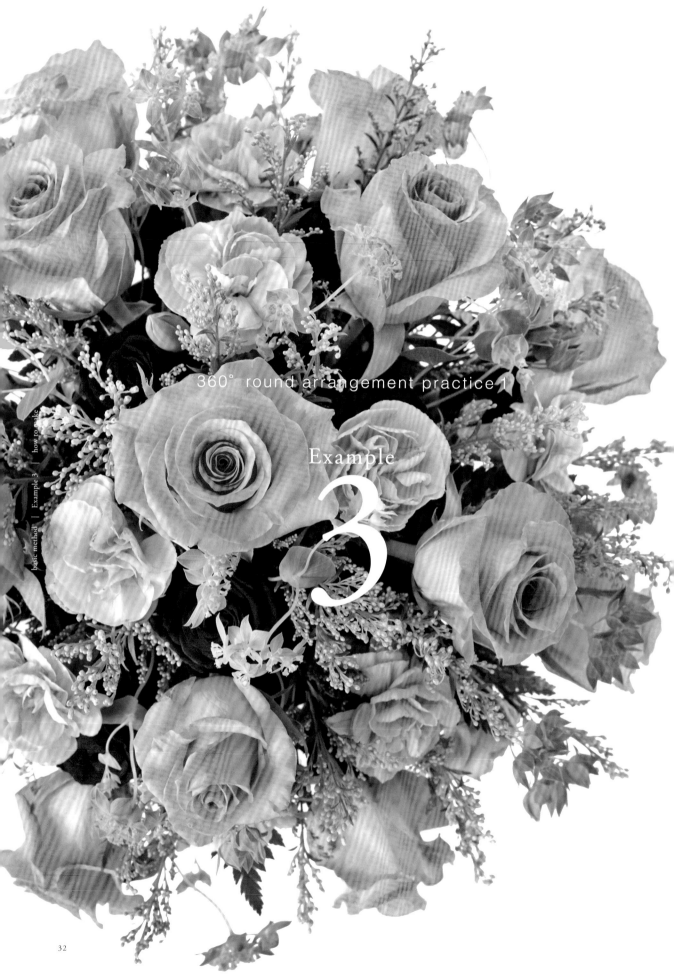

360° round arrangement practice 1

Example

3

360°展開的
圓形盆花設計

營造高低差

所謂的營造高低差，就是在特定的空間（形狀）當中，
在花材之間加入凹凸變化（高低差）的配置方式。
此處，我將從360°展開的圓形盆花設計（**P.12至19**）出發，
進行高低差的營造，
並解說在統一感中增加變化的基礎方法。
花的插法基本上不會改變，
但是會增加花材種類，
用以營造動感與趣味。

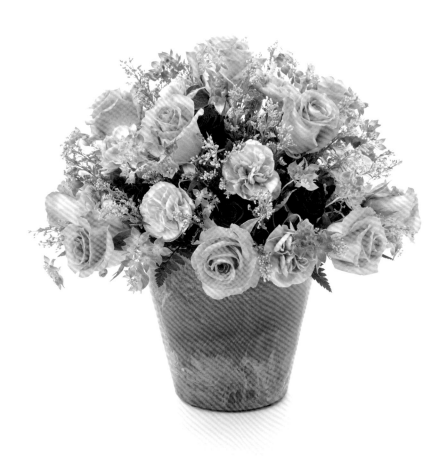

◎玫瑰　◎多頭康乃馨　◎迷你玫瑰
◎金翠花　◎麒麟草　◎高山羊齒（圖片之外）

How to make

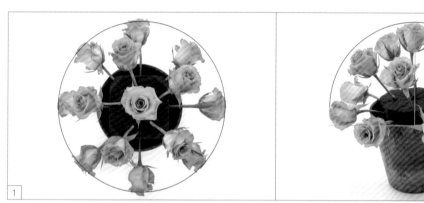
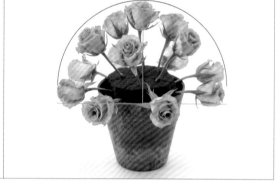

1

參照P.14至19的順序以及P.28至31的解說，在能夠展現圓形形狀的必要輪廓線
上配置花材。這裡使用的是玫瑰，為了減少統一感（規則），不需要使用完全讓
人看見圓形的花材量，而是刻意使用讓人稍微感覺到形狀的數量即可。左圖是從
正上方觀看作品的樣子，而右圖則是從正面稍微偏右處所觀看到作品的樣子（到
順序4之前的作法是一樣的）。

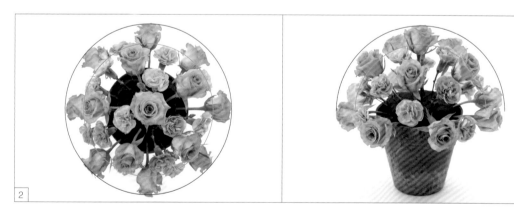

2

使用不同種類的花材，在順序1的輪廓線內側配置花材，形成一個小一圈的縮小
版圓形，這裡使用的是多頭康乃馨。花材的數量控制在大致可以看到形狀的程
度，而兩者間距則是以玫瑰開花之後不會彼此擠壓的程度來配置，這就是所謂的
營造高低差。

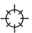

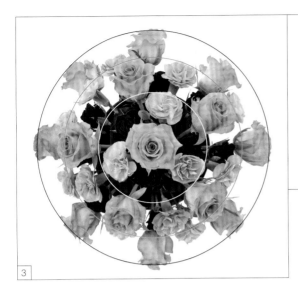

3

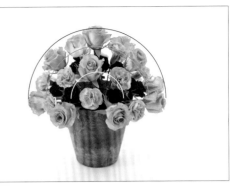

在更內側的部分插花,重複作出同樣是圓形的縮小形,
這裡使用的是迷你玫瑰。與順序2相同,這裡要營造高低
差。在這個階段所形成的層次,會是在最外側的輪廓線
上有玫瑰一層,在其內側會有多頭康乃馨一層,接著是
迷你玫瑰一層,共有三層圓形。在單一層次上的圓形只
是模糊可見,但是透過展現重複形狀,就可以將形狀本
身強調出來。

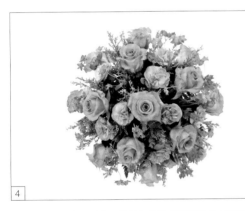

4

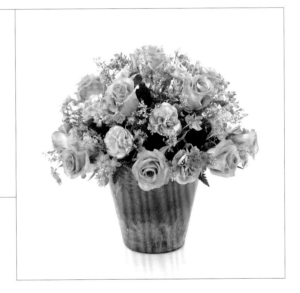

底邊部分加入高山羊齒,此外在空隙處則以剩下來的細小花
材(此處是金翠花與麒麟草)來填補,一方面強調輪廓線,
另一方面也使圓形的形狀更加明確。此時,要將花材插在營
造高低差後凹下去的花材旁邊,可以展現輪廓的地方。透過
這個方式,可以強調凹下去的花材是刻意配置的結果。

【 Example 3 Column 】

營造高低差的意象

在特定形狀(此處是指圓形)當中,為了讓花材與花材之間能有空間,不
能將花材都配置在同一個層次上,而是要在不同層次上配置,這就是營造
高低差的思考方式。在進行高低差營造時,首先考慮花開之後不會彼此擠
壓碰撞程度的高低差,在輪廓線上減少花材的數量,藉此創造出花材能夠
一朵一朵綻放的空間。如此一來,就能夠展現不同層次花材各自的美。即
使層次不同,因為作出來的形狀是相同的,所以花的面向是固定的。

180° round arrangement practice 1

Example

4

180°展開的
圓形盆花設計

營造高低差

我將從180°展開的圓形盆花設計（**P.20至25**）出發，
進行高低差的營造，並解說在統一感中增加變化的方法。
使用的花材和360°展開的圓形盆花設計的高低差營造（**P.32至35**）相同，
但是會透過讓中心線更加模糊的方式，
使得統一感的作品增加變化，
給人的感覺也相當不同。
此處，請確實學習層次的製作方法及營造高低差的基本方式。

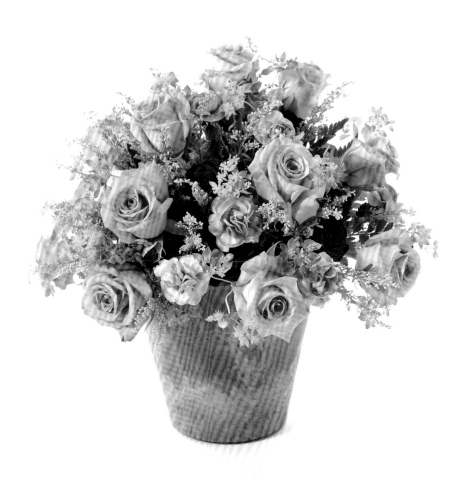

◎玫瑰　◎多頭康乃馨　◎迷你玫瑰　◎金翠花　◎麒麟草　◎高山羊齒

How to make

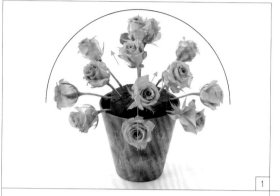

參照P.22至25以及P.34至35的順序，在展現圓形所必要的輪廓線上，以能夠展現形狀的最低限度數量來配置花材。

此時，從正側面（面對花器，從正面看可以看見焦點在水平線上的位置）所見的中心線（對稱軸）上的花材當中，將主軸與底邊之外的花材稍微向左右方面傾斜的方式配置。如此一來，展現的方式會變成「中心區域」而非「中心線」，可以在統一感中增加變化。以傾斜方式配置的花材，以花材頂端仍可碰觸到中心線為限度。如果完全脫離中心線，中心區域會變得模糊，整體的圓形形狀也會變得不明顯。

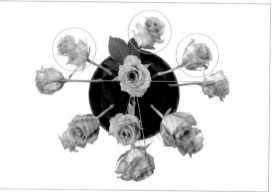

從正上方觀看時（右方圖），在主軸與左右底邊花材的連接線後方加入數朵花，讓花作產生立體感。此時所插的花從正側面觀看時，要能夠成為輪廓線的一部分。

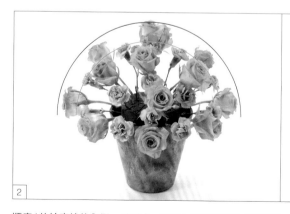

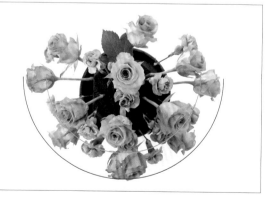

順序1的輪廓線的內側，以形成一圈縮小版圓形的方式來配置多頭康乃馨。花材的數量控制在稍微可以看見圓形的程度。同時，配置上要注意不與最先加入的玫瑰產生擠壓，以此方式來營造高低差。

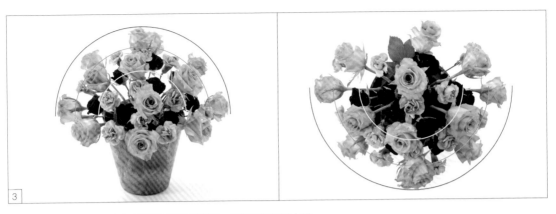

在更內側的地方以迷你玫瑰來配置以營造高低差,重複圖形的縮小形。

在底邊與背面加入高山羊齒,在空隙處以金翠花與麒麟草來填補,一方面強調整體輪廓,一方面讓圓形的形狀更加明確。將全體形狀調整好之後就完成了。

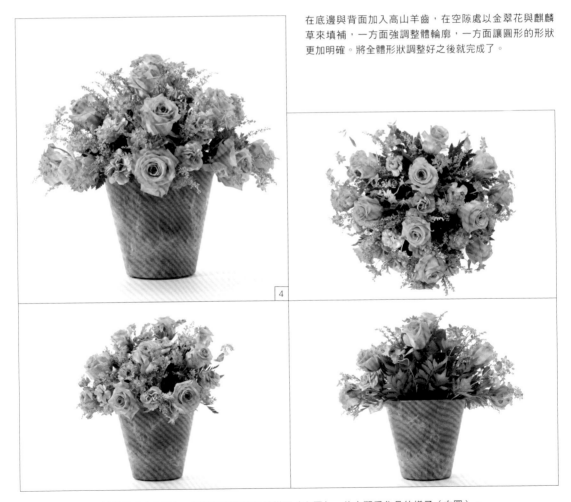

從正上方觀看作品的樣子(右上圖),正側面觀看作品的樣子(左圖),後方觀看作品的樣子(右圖)。

為花藝設計
增加魅力的
方法

從第一章所解釋的統一感與變化的方式出發，

進一步脫離花材高度與配置方式等規定，

增加既定形狀當中的不均等要素。

本章將說明如何製作出更具動感與趣味的盆花與花束。

Chapter

2

為花藝設計增加魅力的方法

控制層次以賦予變化

在初步理解層次概念之後，這裡將更進一步加以變化。在第一章的範例（P.32至39）當中，在理解層次概念時，包含輪廓線的各個層次都是配置相同的花材。但是如此一來，就會加強「每個層次的輪廓線都是以相同的花材構成」這樣的規則（統一）感。

1

8：5：3的比例

首先，需要理解非等比分割（不均等配置）當中的平衡。在序章的作品當中（P.12至25），花材是以對稱軸為中心，配置在左右對稱的位置（等比分割・均等配置），因此可以看起來相當平衡，但是如此一來就會變成一種規則。此處要更進一步思考的是，在左右花材的位置以及數量變化之後的不均等配置中的平衡方式。以花藝設計的比例來說，所利用的8：5：3的比例，是結合了西洋分割法的黃金分割以及日本自古即有的等量分割。

圖1

圖1是基本的示意圖。最大的8的部分稱為主要群組，與此相近的3的群組稱為相鄰群組，而在較遠處的5的部分則稱作相對群組。在主要群組的近處配置相鄰群組，在遠處配置相對群組，如此的配置方式可以讓既定空間當中的不均等配置也能產生調和。

　　這樣的思考方式並非絕對，這是為了要養成觀察美好均衡事物眼光的一種思考方式。

　　進一步利用這種思考方式，可以將具安定感的花材排列方式改變成不規則的花材排列方式。具安定感的花材排列方式，是以特定韻律（等間隔）來配置花材（圖2）。此處就是將這種安定的韻律改變成不規則的韻律（圖3）。

　　基本上，在插完一朵花之後，在其鄰近處插另一朵花，在遠處再插一朵花。接著以這樣的方式來配置，配置的韻律（花與花的距離）就不會變得單調。

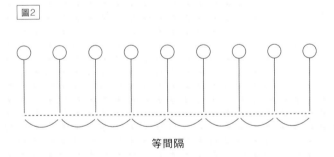

圖2

等間隔

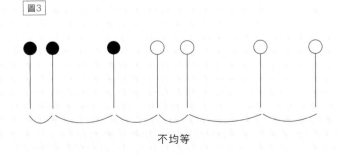

圖3

不均等

　　接著，將花的高度（長度）改變為不規則的排列（韻律）。如同圖3所示，即使間隔不均等，只要高度相同，從圓形盆花設計的角度來思考，會變成「花材在同一層次中，但是配置是不規則的」這樣的狀況。

　　這樣的話，層次還是會太過鮮明，讓人覺得充滿規則感與統一感。此時，要進一步改變花的高度（長度）。

　　所謂改變所有花材的高度（長度），也就是將不同的花材全部配置在不同層次上（圖4）。

　　如同第一章所說明的，所謂以相同形狀的層次疊加來展現形狀這件事，極端來說，在花材的高度（長度）增加變化之後，所有的花材會變成在各個層次都各只配置一朵。如果是3朵花就有3個層次，5朵花就有5個層次。

　　請看圖5。數字是表示在製作圓形盆花時的插花順序。插下第1朵之後，就在其相鄰處插下第2朵，在遠處插下第3朵，再更遠處插下第4、5朵。

　　①是位處輪廓線的層次。②則是因為就在緊鄰處，相鄰的花材高度（層次差異）容易被加以比較，所以將高度作出大幅度改變。如果是③位於何處都可以，但是要意識到是屬於不同層次的配置。如果是④與⑤，最好是配置在相對於③的對稱軸的空間中。要注意不要將相同的花材配置在對角線上。

圖4　層次（高度）不同

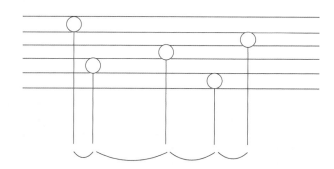

在實際製作盆花時，會使用各式各樣的花材。而在完成的花作當中，也並非以所有花材來展現變化的部分（層次差異以及不均等的配置），其實只需要展現顯眼的花材就足夠了。透過這些讓人有鮮明印象的顯眼花材來展現變化的部分（層次差異以及不均等的配置），另外再透過給人感覺較不強烈的花材、細小的花材以及葉材等，來展現全體的形狀。如此一來，就可以讓統一感中又增加變化（層次差異以及不均等的配置）。

從下一頁開始，將會以實際範例來詳細說明。

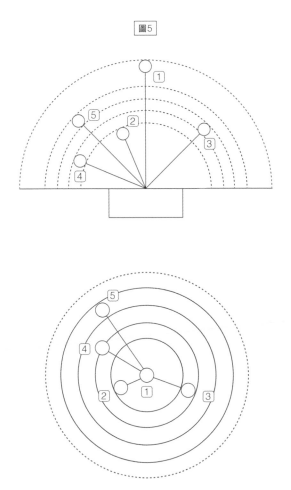

圖5

360° round arrangement practice 2

Example

5

變化型的
360°展開的
圓形盆花設計

這個範例是360°展開的
圓形盆花設計的變化型。
將所有的花材分成個性強的部分，以及個性弱的部分，
一邊思考不同花材的功能，一邊完成作品。
進一步發展第一章所解說的營造高低差與層次的思考方式，
以形狀來展現美感，以花材配置來展現趣味。
同時也思考讓作品從綻放到滿開時都能維持圓形的形狀，
讓每朵花都能夠展現其美好。

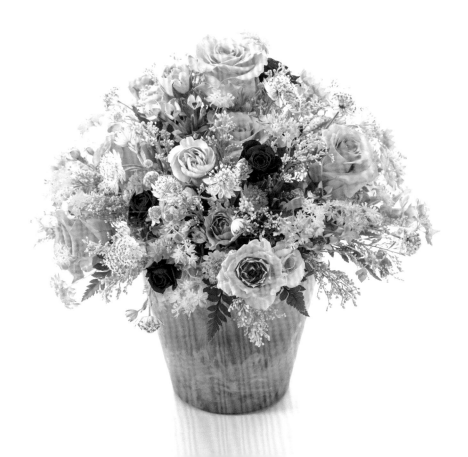

Flower & Green

◎玫瑰　◎多頭康乃馨
◎迷你玫瑰（紅）　◎迷你玫瑰（粉紅）
◎寒丁子　◎白芨
◎金翠花　◎麒麟草
◎高山羊齒（圖外）

How to make

1. 將所有的花材分類為個性強的部分以及個性弱的部分。上圖左邊的玫瑰到寒丁子是屬於前者，其它花材屬於後者。這個判斷並非是單看花材種類，而是要觀察與其它花材組合之後，在整體作品當中給人的感覺來判斷。接著，將個性強的花材依照個性強弱來排列。雖說這個與花材大小有關，但是隨著顏色與質感不同也會產生變化。在作品完成時，將個性弱的花材集合起來，以展現作品的形狀，而在作品中，會因為個性強的花材打破了安定的花材配置（規則），因此可以在統一感當中增加變化。插花的順序從需要較大空間且給人感覺強烈的花材（這裡是玫瑰）開始。

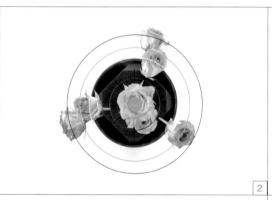

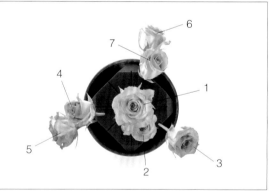

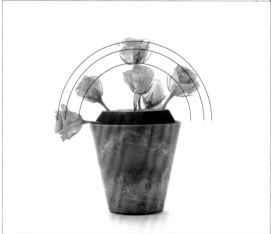

因為是360°展開，因此要意識到從正上方（左上圖）與正側面（面對花器，從正面看可以看見焦點在水平線上的位置）觀看的視線。為了要讓形狀更加明顯，作為主軸的第1朵玫瑰要配置在中心點（焦點）的輪廓線高度上。第2朵花相較於第1朵花要改變其高度（層次），配置在其鄰近處。第3朵花則配置在較遠處，高度（層次）也要有所改變，在稍微偏離對稱軸的位置上配置第4、5朵花，再更偏離對稱軸的地方配置第6、7朵花。雖說在輪廓線上配置了2朵花，其它的玫瑰則全都配置在不同的層次上。輪廓線上的花材數量越多，則會越強調作品本身的形狀。

要意識到從正側面所觀看的層次。主軸花是在所有花材當中最顯眼的，將顯眼的花材配置在不均等的位置上，會讓整體的形狀弱化，降低安定的僵硬感。

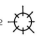

3

加入多頭康乃馨（圖左的○記號）。第1朵花配置在主軸花位處的焦點附近，如此一來，若從正上方觀看，會感覺圓形的中心區域比較密集。接著，改變多頭康乃馨以及之前插下的玫瑰的高度（層次），配置花材時要留意不同的層次。

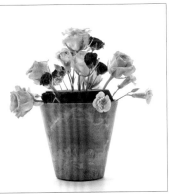

要將所有的花材層次都改變，在物理上是不可能的，因此重要的是要讓花材看起來像是位處不同的層次。相鄰的花材一定要改變高度來配置，如此一來層次的差異才會明確。

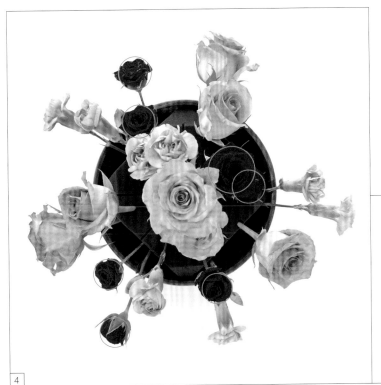

4

加入迷你玫瑰（紅）（圖左的○記號）。第1朵花要配置在主軸花附近的位置，剩下的花材則是以順序3的插法來完成。

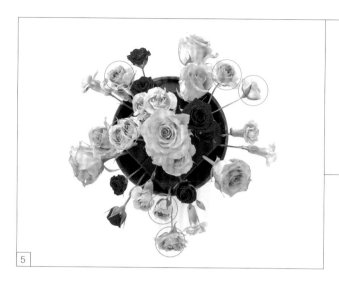

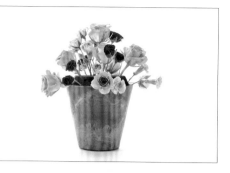

迷你玫瑰（粉紅）以順序3的插法來完成（圖左的○記號）。

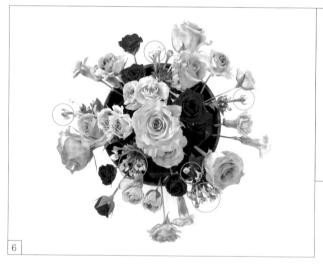

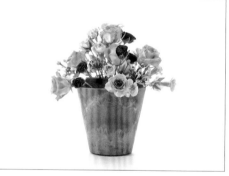

加入寒丁子（圖左的○記號）。個性強的花材已經全部配置完成，此時，圓形的形狀尚未明確形成。最好是以眼睛觀察同樣種類的花材時，完全無法感覺到圓形的形狀。

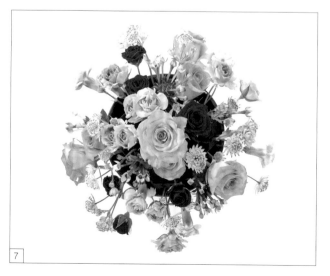

接著配置個性弱的花材。和個性強的花材不同，配置的時候要能夠讓圓形的形狀被看見。雖說要意識到輪廓線的存在，但是在製作時並不是將所有的花材都配置在輪廓線上，而是要剪短花莖長度，讓花材分布在不同層次上。重要的是，如果可能，要盡量讓作品看起來沒有特定規則可言。最先配置白芨，但是要注意不要以單一花材來表現圓形的形狀，在這個階段的配置，形狀還不需要明確。

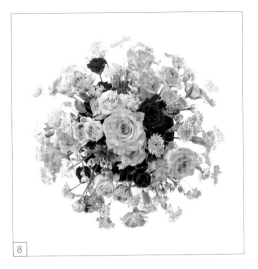

8

加入金翠花。與先前加入的白芨相同，剪短之後才使用，一邊配置在不同層次上，一邊讓輪廓線成形。

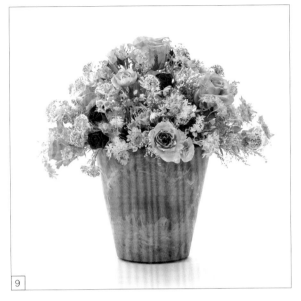

9

加入麒麟草。在刻意剪短壓低的個性強的花材旁邊，一定要以主張弱的花材並使其跳出配置在輪廓線的位置上。如此一來，想要強調的花材（個性強的花材）就會變得顯眼。若讓花材之間產生空間，每朵花看起來也會不一樣，而隨著時間的經過，開花之後，彼此也不會互相干擾，圓形的形狀也不會變形，能保持美觀的外形。最後，在空隙當中填補高山羊齒，將海綿遮蓋後作品就完成了。

【 Example 5 Column 】

360°展開的圓形盆花設計　外觀的差異

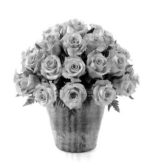

統一感強烈的
盆花設計（P.12）

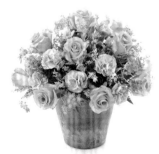

明確營造高低差的
盆花設計（P.32）

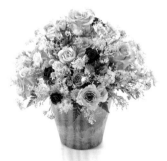

在統一感中增加變化的
盆花設計（P.46）

將至目前為止解說過的360°展開的圓形盆花設計排列比較之後，能夠清楚地發現彼此之間外觀的差異。從左到右，可以發現統一感逐漸弱化，變化程度及趣味程度都逐漸增加。這些不同的製作方法並沒有哪個比較正確，對於花藝師來說，必要的是具備一定的技術，能夠自由地製作與變化出不同的作品樣貌，來應對不同的裝飾場所、用途與季節等。

180° round arrangement practice 2

Example

6

變化型的
180° 展開的
圓形盆花設計

使用與360°展開的
圓形盆花設計的變化型（**P.46**）相同的花材，
來製作180°展開的圓形盆花設計。
重點在於要決定中心區與底邊線，
接著就和**P.48**至**51**所解說的順序一樣，
配置個性強的花材來降低作品的統一感，
並使用個性弱的花材來展現輪廓。
兩者都會偏離對稱軸，
重點是要在不同層次當中進行花材配置。

basic method ｜ Example 6 ｜ how to make

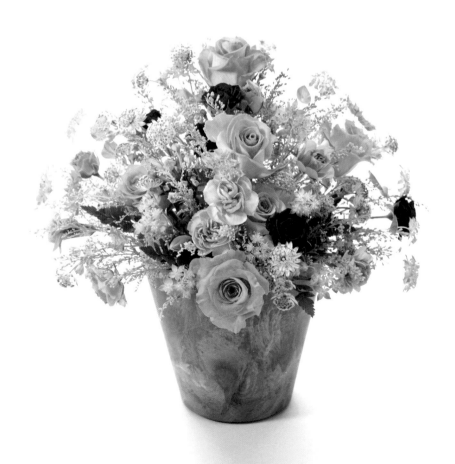

Flower and Green

◎玫瑰　◎多頭康乃馨　◎迷你玫瑰（紅）　◎迷你玫瑰（粉紅）
◎寒丁子　◎白芨　◎金翠花　◎麒麟草　◎高山羊齒（圖外）

＊與P.46 的範例花材相同。與P.48的順序1相同，將花材分成個性強的部分與個性弱的部分。

How to make

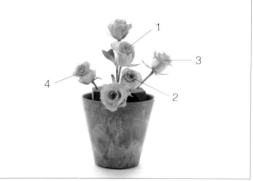

180°展開的圓形盆花設計其要點是，要確定中心區域以及底邊線。為了讓這些部分更加明確，在○記號的位置上首先插下玫瑰（左圖）。

接著，以編號的順序來配置花材（上圖）。第1朵花並非配置在作為對稱軸的中心線上，而是稍微偏向右邊，以展現「中心區域」。此時，偏離的花材以看起來仍碰觸得到對稱軸為限度。如果偏離更多，就會看不到中心區域，180°展開的圓形盆花設計的要點也會變得不明顯。第2朵花的高度（層次）要與第1朵花不同，並配置在鄰近處，第3朵則要改變高度（層次）配置在較遠的位置，接著將第4朵配置在偏離對稱軸的位置上。如果左右兩邊花材的分量都相同，就會讓圓形顯示出來，要加以避免。

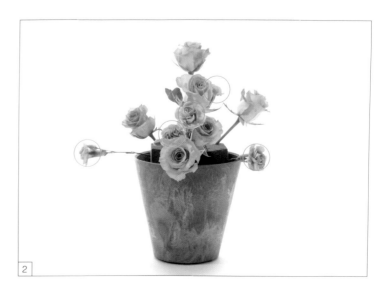

加入多頭康乃馨（圖中○記號）。將第1朵花配置在中心區域的輪廓線高度上，其餘花材的配置方式就與順序1是一樣的。

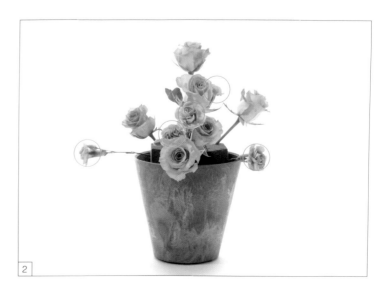

加入多頭康乃馨（圖中○記號）。將第1朵花配置在中心區域的輪廓線高度上，其餘花材的配置方式就與順序1是一樣的。

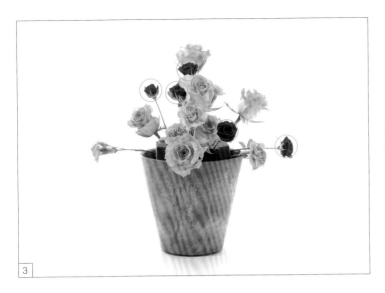

加入迷你玫瑰（紅）（圖中○記號）。將第1朵花配置在中心區域的輪廓線高度上，其餘花材的配置方式就與順序2是一樣的。

加入迷你玫瑰（粉紅）（圖中○記號）。將第1朵花配置在中心區域附近，其餘花材的配置方式就與順序3是一樣的。

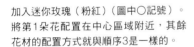
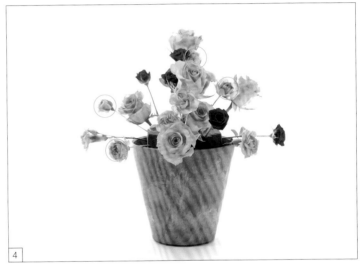

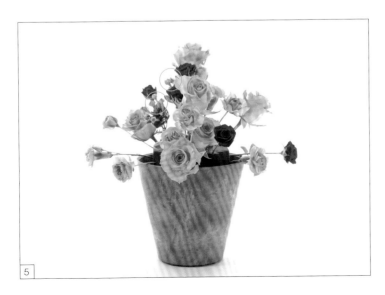

加入寒丁子（圖中○記號）。個性強的花材已經全部配置完成，此時，圓形的形狀尚未明確形成。最好是以眼睛觀察同樣種類的花材時，完全無法感覺到圓形的形狀。

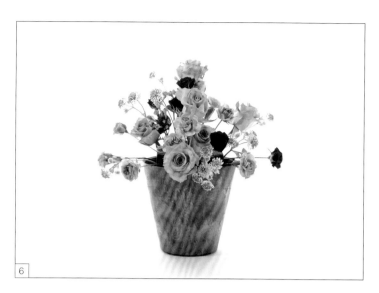

配置個性弱的花材，先加入白芨。雖說要注意圓形的輪廓線，但是也要留意不要以單一花材讓形狀明顯可見。不要將所有花材都配置在輪廓線上，而是要剪短花材來使用，在不同層次上也配置花材，讓圓形的形狀不要太明顯。

加入金翠花。一樣要剪短之後再配置在不同層次上，

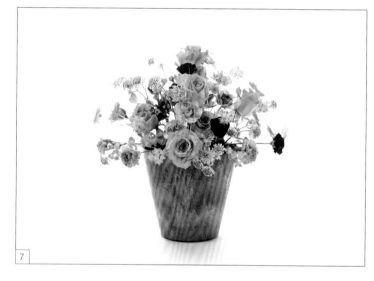

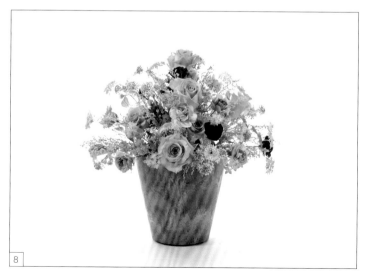

加入麒麟草。

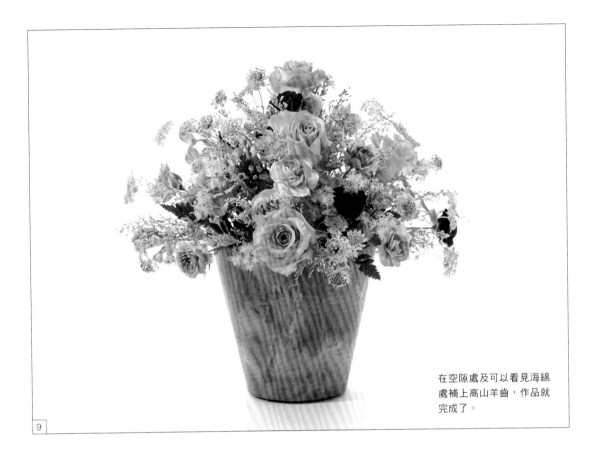

在空隙處及可以看見海綿處補上高山羊齒，作品就完成了。

9

【 Example 6 Column 】

180°展開的圓形盆花設計　外觀的差異

統一感強烈的盆花設計（P.20）

明確營造高低差的盆花設計（P.36）

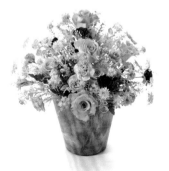

在統一感中增加變化的盆花設計（P.52）

將至目前為止解說過的180°展開的圓形盆花設計排列比較之後，能夠清楚地發現彼此之間外觀的差異。之所以必須要將花材進行重點式配置，目的在於讓作品形狀更加清晰、外形更加美觀。雖說如此，花材的配置也沒有一定規則可言。關於花材的分量，沒有所謂「一定要幾朵」這種規定。在本書所介紹的範例，目的是為了讓學習者可以在特定的形狀當中，透過觀察來自由調整花材平衡的參考例作。一旦習慣了製作方法之後，就可以進而尋找有自己風格的變化方式。

Example

7

變化型的
180°展開的三角形
盆花設計

比起先前的範例，此處增加了花材的種類，

將不同形態的花材彼此結合，製作出三角形的盆花設計。

花材的形體可以分成形態花、集合花、線狀花與填充花四種[※]，

在特定形狀的盆花設計當中，某種程度上有一定的使用方式與位置。

花材會隨著顏色、大小與質感的改變而展現不同的面貌。

在製作作品的同時，要理解物理長度與視覺長度的差異。

〔形態花〕具有強烈個性的花材，使用在最顯眼的位置。　〔集合花〕個性強烈程度中等，花的形狀較大。

〔線狀花〕許多花朵排列綻放在一枝長花莖上，為線狀的花。　〔填充花〕個性弱的花材，為了填充花材之間的縫隙所用。

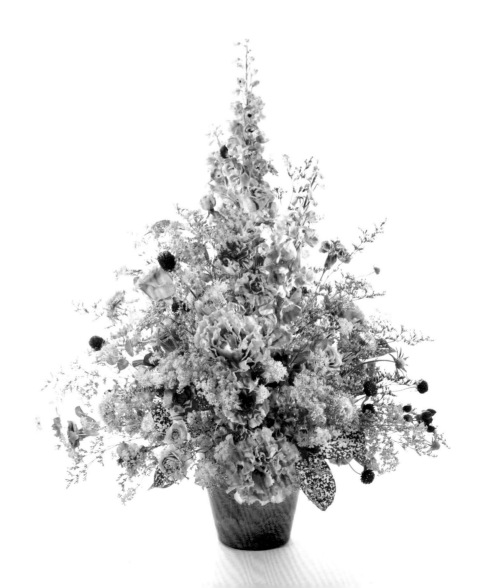

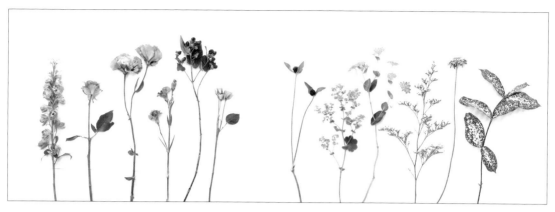

◎大飛燕草　◎玫瑰　◎洋桔梗　◎多頭康乃馨　◎火龍果　◎迷你玫瑰　◎千日紅
◎斗篷草　◎金翠花　◎卡斯比亞　◎松蟲草　◎星點木

How to make

1　將所有的花材分類為個性強的與個性弱的部分。
上方圖中從大飛燕草到迷你玫瑰屬於前者，而千
日紅到星點木則屬於後者。

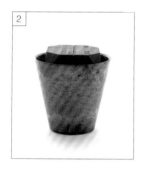

參照P.14，確實將吸水
海綿固定在稍微超過花器
邊緣的部分，以刀片將海
綿的角落切掉。180°展
開的三角形盆花設計的中
心點（焦點），其位置是
在從正上方觀看時位於左
右邊的中央，與位於從後
方算來1/3位置劃線的交
錯點。

將決定三角形頂點的大飛燕草朝向焦點的方向配置，並
且在相鄰處補上1朵，在較遠處補上另1朵。大飛燕草
是屬於花朵縱向生長的線狀花，因此在三角形這種形狀
當中，是可以明確配合朝向頂點位置的花材。同樣的道
理也適用於同屬線狀花的紫羅蘭、金魚草、劍蘭等。不
過，紫羅蘭跟金魚草的花材面向會隨著時間變成朝上，
因此在思考配置位置時，要考慮在這種情況下如何不影
響作品全體的形狀。

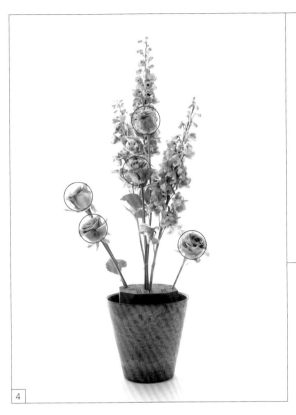

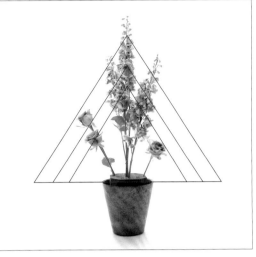

加入玫瑰（圖左上的○記號）。為了要讓中心區域更加顯眼，第1朵花要配置在中心區域內的輪廓線上稍微偏離中心線（對稱軸）的地方。在第1朵花的鄰近處配置第2朵花，在較遠的位置配置第3朵花，接著在偏離對稱軸的位置配置第4、5朵花。觀看三角形的方向是從正側面（面對花器，從正面看可以看見焦點在水平線上的位置）出發。不要受到工作台高度的影響，確實將視線確定好，接著以花材製作出與輪廓線相同的縮小版三角形來營造層次。

<div style="writing-mode: vertical">basic method │ Example 7 │ how to make</div>

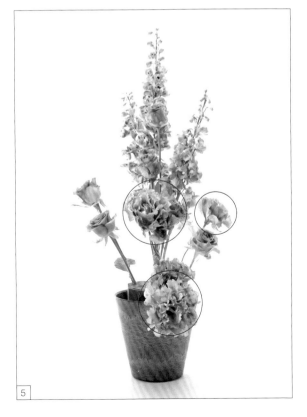

加入洋桔梗（圖中○記號）。在中心區域的輪廓線上加入第1朵花，鄰近處加入第2朵花，在較遠處加入第3朵花。第4朵花在配置在對稱軸的底邊上，目的是為了讓中心區域更加明顯。
以立體的方式觀察三角形，如果從正面的視線來看的話，最靠近眼睛的中心部分看起來自然會比較大，因此在第4朵的上面要再配置1朵鄰近的洋桔梗，來強調這個部分的大小。
表現立體形狀的時候，一旦決定了視線的方向與位置之後，靠近觀看者的部分會顯得比較大，而較遠的部分則會顯得較小。以此處三角形的立體的情況來說，視覺上比較近的部分是底邊的中心與對稱軸上的部分。而看起來比較小的部分是三角形的頂點與左右的角落。利用遠近法，以花材的大小來思考配置方式，就能夠讓作品表現出明確的形狀。

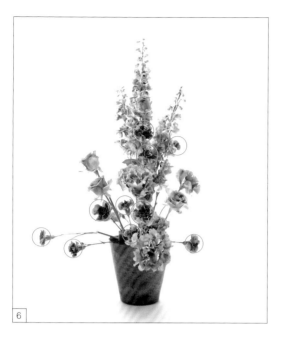

6

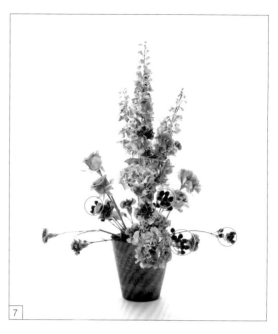

7

加入多頭康乃馨（圖中〇記號）。與之前的插法相同，第1朵花配置在中心區域的輪廓線上，接著要作出三角形左側的一角，在一定程度上讓整體形狀出現。因為希望作品完成時不是對稱形狀，因此右側不放置花材。即使是單看多頭康乃馨，左右兩邊的花材數量也要避免相同。在配置其它花材時也是一樣的方式。

加入火龍果。以此來展示三角形的底邊與角落。

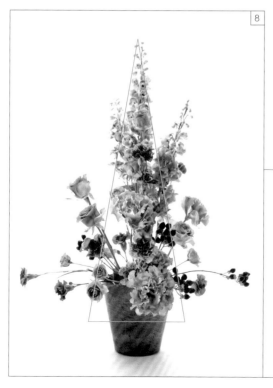

8

加入迷你玫瑰。要注意在中心區域配置花材時不要形成直線，而在製作作品時，不單單是正面，也要時常從側面來確認。重要的是要理解輪廓線與層次兩者的差異。

從側面來看，大飛燕草會超出輪廓線，這是因為物體長度與視覺長度的差異所造成的，就形狀表現上並沒有問題。大飛燕草的先端因為花蕾比較多，因此顏色不明顯，而因為視覺會受到顏色引導，所以不會看見前端的花蕾部分。以物理長度來說，是以花蕾的前端來計算，但是視覺長度的前端則是只到有顏色的部分。

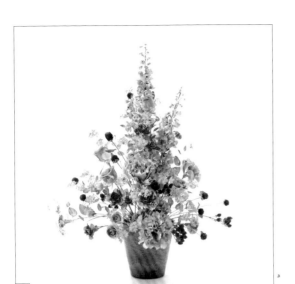

9

這裡開始配置個性弱的花材。加入千日紅,再加入斗篷草。

10

加入金翠花、卡斯比亞及松蟲草。將松蟲草歸類在個性強的花材群組中也可以,而在這個階段中,因為也想使其成為重點,所以不要配置在過於凹陷的位置上。

11

以星點木來填補空隙及遮住看得見海綿的部分,如此一來作品就完成了。如果最初就配置遮蓋海綿用的葉材,會讓有助於展示形狀的底邊部分更加明顯,也會增加作品的安定感。如果在最後配置,安定感會比較和緩,看起來會更顯輕盈。要選擇何種方式,會隨著作品想傳遞的感覺而有所不同。

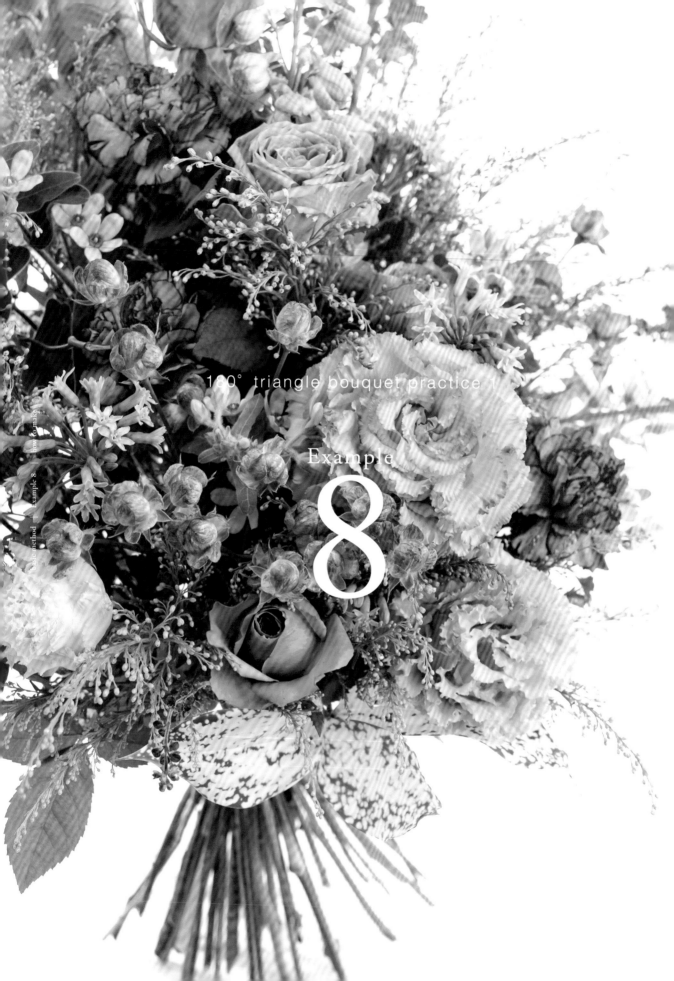

180° triangle bouquet practice 1

Example

8

變化型的
180°展開的
三角形花束設計

這裡一方面使用與**P.58**的**180°**展開的

三角形盆花設計相同的意象來製作花束，

一方面說明花束的基本製作方法。

雖然是使用所謂螺旋式的技巧來綁花束，

但是關於花材配置的順序，

其實是按照每個人順手的方式就可以了。

在製作作品時重要的是：

確認作品大致完成時的形狀之後所進行的花材組合，

可以製作出與盆花設計相同的形狀，

及確實將作品完成。

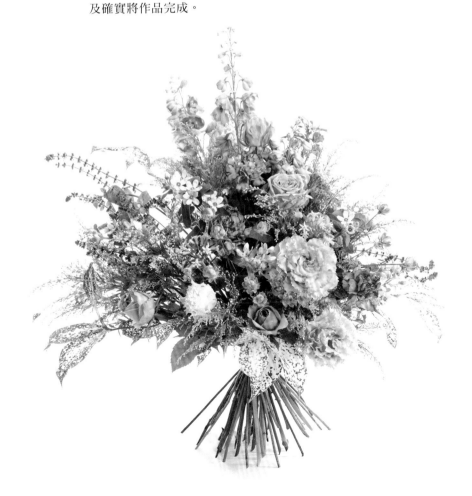

手綁花束的技巧
螺旋式與花束的思考方式

在大多數的情況下，花藝師都是使用所謂螺旋式的技巧來製作花束。所謂的螺旋式，就是讓花莖以傾斜的方式重複交疊，彷彿在畫螺旋一般的綁束方式。

右頁的圖所表示的即是將竹籤當作是花莖，進行螺旋式構成。螺旋式如圖1所示，即是綁束起來的花莖會向特定方向迴轉的技巧。因此，即使花材的數量多，也可以單手來固定握持。

組成螺旋狀的花莖角度如果越深，其展開程度就會顯得越大（圖2）。反過來說，如果角度越淺，則展開度就會變小（圖3）。

重疊花材來組合的技巧

以螺旋式來組合花束時，會使用線繩確實讓花材固定在同一點上來完成作品（圖4）。為了讓花材都能各自確實固定，有必要讓花莖可以正確地順著同一個方向且無縫隙地交疊。在綁束的時候，要注意在花莖之間不要有葉片。如果花莖沒有順著同一個方向進行組合，就這樣完成作品，花莖之間彼此擠壓折斷。而如果花莖之間有葉片殘留，花束在碰到水時，葉片也會碰到水。如此一來，葉片會先行腐爛且產生空隙，使得花材無法固定，同時因為水也會腐臭進而影響到花束整體的保鮮。因此，在花束的手綁點及往下方延伸到接觸水面的部分，要注意不要有葉片殘留。

螺旋式的花束在製作時，如果讓花材以向上重疊的方式來組合，可以既正確又迅速地完成。

在習慣製作花束的方式之前，首先要好好觀察花莖的方向，進而以螺旋式的方式來組合。即使花束的設計變複雜，螺旋式的組合方式是不變的，只是花材的位置（長度）改變而已。

想像完成的形狀再進行組合

這裡作為例子的花束難度相當高，並非簡單就能製作出來。但是，如同先前所說明的，這只是改變花的位置及長度，依舊是屬於螺旋式的花束。首先要先想像花束完成的形狀，大致決定花材要放在哪裡，考慮約略的配置方式之後就可以開始組合花材了。

與盆花設計相同，必須要一邊考慮高低差，一邊改變花材的長度，也必須要一邊想像現在配置的花材在作品的完成狀態中會在哪個位置，一邊進行配置。如果在腦中可以先想像出設計圖，接下來就是順著這個設計圖，從正面觀看時位處最後面的花材開始組合起。接著就是一朵花接著一朵花，在交疊花材的同時，也要注意讓花材形成螺旋狀。

在完成作品時有一個重點，會在下一頁的製作順序中說明。

手綁花束設計

花藝師所製作的花束，說起來都是手綁花束。但是這不只是將花材組合起來而已，而是必須要組合起來像是放置在花瓶當中的花作設計。

最近，即使花束本身單薄，也可以透過包裝來讓外表看起來大而華麗。對一般人來說，似乎許多

人會認為「花束就只是將花集合在一起，要裝飾的時候就是先拆下來再放到花瓶當中」。

　　因為已經收取了費用，所以花藝師所製作的花

束，一定是可以立刻當作裝飾品的美麗花束。應該要用心去製作出讓收到的人說「不用拆開了，不然就太可惜了」的花束。

1

2

3

4

◎大飛燕草　◎玫瑰　◎康乃馨　◎迷你玫瑰　◎洋桔梗　◎紫嬌花　◎藍星花
◎福祿桐　◎麒麟草　◎星點木　◎藍鼠尾草

How to make

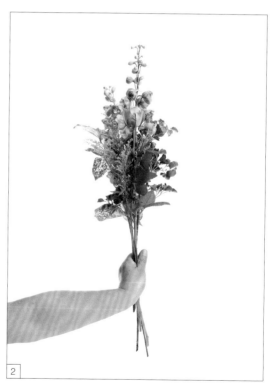

使用正面觀看完成作品時位處最後的花材，從位處三角形後方（頂點）的花材開始組合。這裡使用的是大飛燕草。

和180°展開的三角形盆花設計（P.58）同樣道理，這個花束所強調的重點也是在中心區域以及底邊區域。以此為前提，將花材以螺旋式的方式進行疊加。

順序3至7所表示的是製作中心區域時如何疊加花材的樣子。一方面固定花材的面向，同時也有必要去營造高低差來作出空間，所以在配置每一朵花的時候，為了不要讓花材不穩，要同時加入其它花材及葉材加以固定。在這個階段當中，因為只在中心區域配置花材，所以手中的花莖狀態從上方看，會形成縱長的不安定形狀。接下來，就要在左右兩邊加入花材，讓形狀成為安定的圓形。

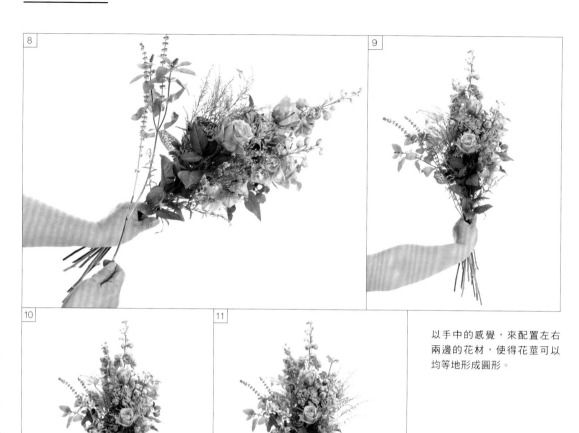

以手中的感覺，來配置左右
兩邊的花材，使得花莖可以
均等地形成圓形。

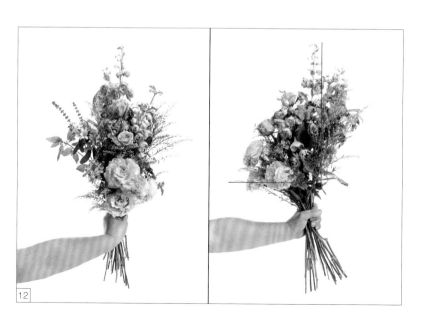

在配置花材的時候，要考慮
以手可以順利握住花莖的空
間。將花材放置在中心區
域，同時從側面觀察以確認
位置（右方圖）。底邊的花
材位置，在配置時則是要與
主軸相對成為90°。

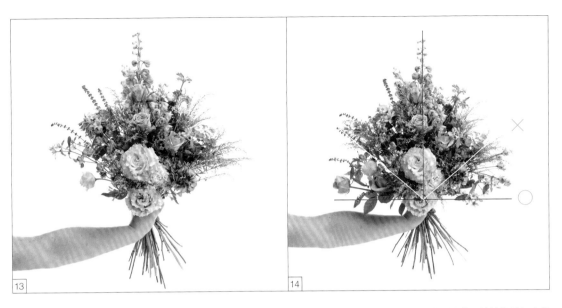

以手去感覺花莖之間的空隙，加入花材來填補空隙。在配置花材時，要讓兩側都有足夠的展開度。注意要讓外觀看起來像是配置在花器中的180°展開的盆花設計。

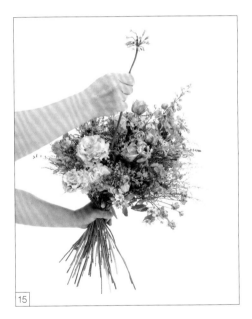

如果說在配置花材時發現必須在中途多加花，只要花莖形成的是漂亮的螺旋狀，就可以順著花莖的方向簡單將花材加入。不過，大型花材以及粗莖的花材，如果中途加入，很有可能會破壞全體的構成。因此，重要的是在一開始就要在某種程度上先想好作品的意象，配合這個意象來製作作品。

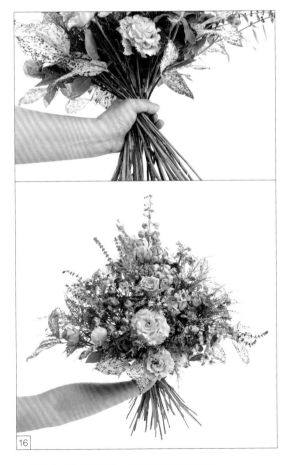

在手握處以葉材來覆蓋。這是作品完成的樣子。

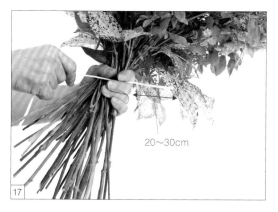

20～30cm

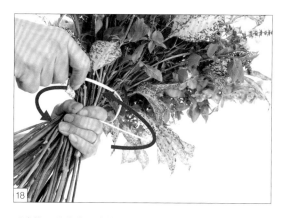

將作品確實完成之後加以固定。如果以橡皮筋固定，形狀會變形，所以一定要使用有足夠強度的線繩（為了清晰易見，這裡使用的線繩是白色塑膠製的）。以空著的那一手去拿繩子，接著讓繩子突出到拿花束那一手的食指與中指之間前端20至30公分處，並且以手指夾著。

以食指跟中指來固定線繩，接著拉著線繩另一端，以左手的拇指與食指旋轉線繩，使其在手指上纏繞。

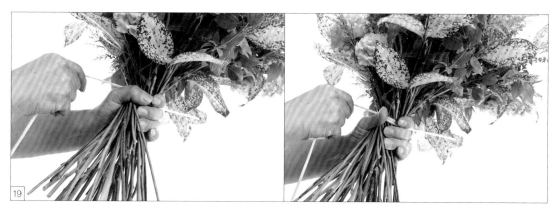

將線繩纏繞一圈超過拇指處，此時還不需用力。這個時候以拇指去按壓線繩，使其固定，那麼握著花束的手就可以將力氣鬆開。

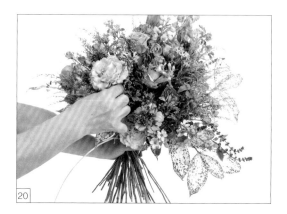

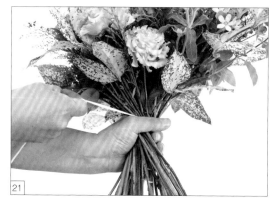

將握著花束的手的力氣鬆開之後，就可以觀察花束整體，進而修正細微的位置。

這裡開始算是真正要完成花束的製作。用力拉扯以拇指所固定的前方線繩，確實將其拉緊。不是單純用力去拉，而是要讓花莖之間的空隙逐漸消失，一點一點施力去拉。拉緊到一定程度之後，以拇指去按壓，確保不會再度鬆開。

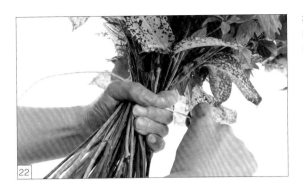

拉起在順序17時以食指與中指固定的線繩，接著朝著纏在花莖上的線繩方向的反方向拉緊。拉緊到一定程度之後，以食指與拇指來加以固定，以免鬆開。

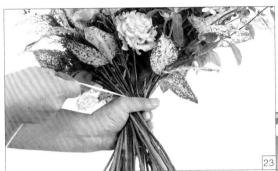

和剛才相同，將拇指側的線繩前端朝向左手上方回旋，到了前方的位置時就確實拉緊固定。如此一來，兩方的線繩前端會交互拉緊，纏了3至4圈之後就可以打結，注意不可以鬆開。打結方式沒有規定。

收束部分的厚度對比起花材的量體是相當細的。這種螺旋式的方法，一方面可以綁束起大量的花材，一方面也可以讓花束有一定的展開度。為了要擴展設計的範圍，作為花藝師應該要確實學會這個技巧。

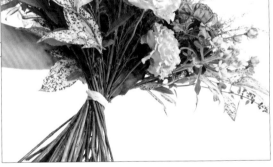

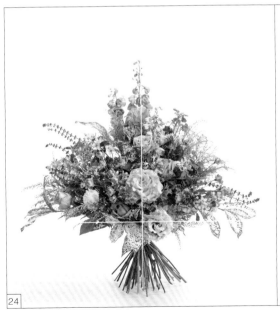

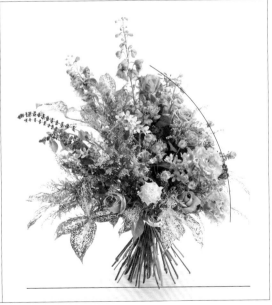

作品完成。和盆花設計相同，一方面改變層次，一方面營造高低差來組合花材。因為花材之間有空間，所以即使不使用過多的葉材當作補花，也足夠在花束當中增加廣度與展開度。

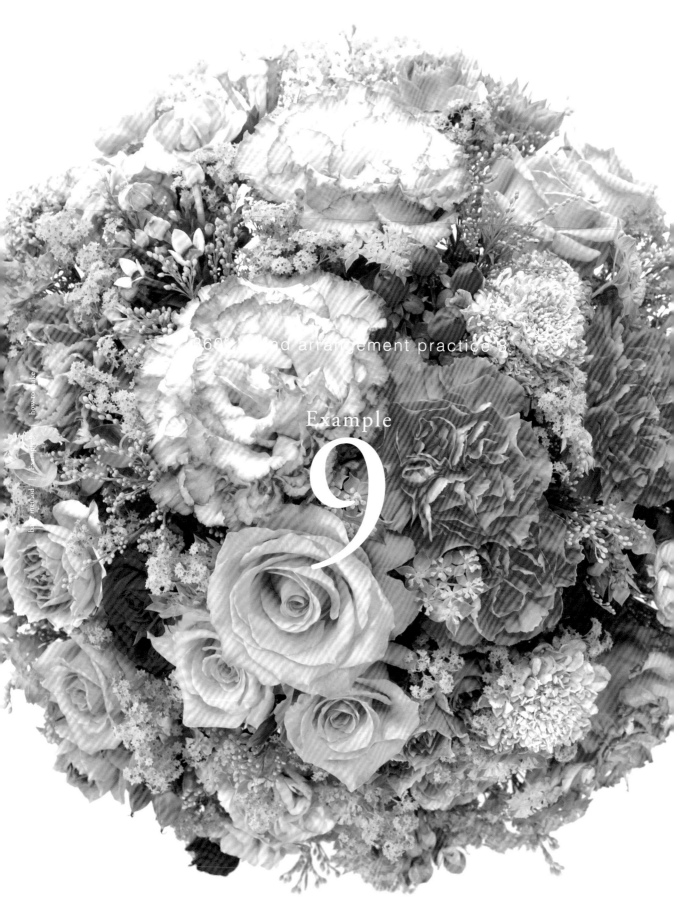

360° round arrangement practice 8

Example

9

緊密型的
360° 展開的
圓形盆花設計

所謂「緊密型」是指作品看起來花材凹凸（高低差）的幅度小，
花材之間的距離相近。
因此，花作看起來給人的印象會更強烈，
量感也會得到強調。
這種型態的作品雖說不太能感覺到深度與空間，
卻也不覺得僵硬，而是在統一感當中帶有變化，
之所以如此是來自花材的配置方式。
以下將一邊配置一組一組的花材來營造些許高低差，
一邊解說讓作品美觀的方式。

basic method ｜ Example 9 ｜ how to make

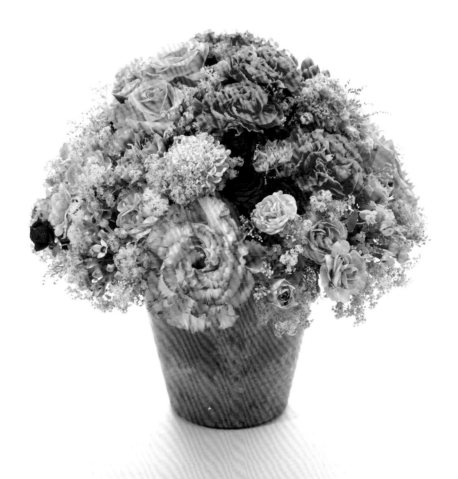

統一感當中能感受到變化的理由

緊密型的**360°**展開的
圓形盆花設計構成的思考方式

比較一下右頁當中的**3種360°**展開的圓形盆花設計。相對於在花材配置上沒有高低差的「統一感強烈的盆花設計」,「在統一感中增加變化的盆花設計」是透過高低差營造來強調作品的凹凸感,並且帶出深度。因此,在花材之間會有空間,也能減少僵硬的感覺。這裡所要解說的「深度淺的緊密型盆花設計」,雖說高低差比較小,但也不會給人僵硬的感覺。即使花材之間的空間比較小,透過花材的配置,一樣可以在統一感當中產生變化。

刻意營造中心區域並打破對稱

從正上方來觀看「緊密型的盆花設計」,首先,展現圓形形狀所必要的圓形中心並沒有花。在**180°**展開的圓形盆花設計當中,會讓花材稍微偏離對稱軸,同時留意中心區域的配置,以此來使人感到變化。這裡也是相同的道理,並不是在中心配置**1**朵花,而是集合數朵花來展現「中心區域」。

同時,在通過中心的對角線上也沒有配置花。因此,雖說花材是配置在圓形這樣的對稱形狀當中,卻不展現對稱感。

這種類型的盆花設計會強調花材的外觀。而在此刻意集合顯眼的大型花材加以使用,更進一步加強花材給人的印象。

以少量的高低差來減少異樣感

需要注意的是,凹凸(高低差)並非不存在,而是盡量減少。請想像「花材的層次重疊在無限接近輪廓線上的位置」。

花材只要改變了顏色、形狀與質感,展現長度的方式也會改變。因此,組合不同花材來構成單一形狀的時候,必然會產生高低差。在半徑長度相同的**360°**展開的圓形盆花設計的情況中,只要是相同花材,在對角線上的花材長度也會相同。但是,如果使用的是不同花材,在物理長度上即使相同,半徑的長度還是會給人不同的感覺。

雖說作品使用了各種不同的花材,但是不同的花材如果將高度統一,看起來會有異樣感。重要的是要有合理的配置方式。並不是要考慮實際上長度是否相同,而是要考慮如果長度必然看起來會不同,那麼就要刻意去營造些許高低差,好讓長度看起來相同。透過這種作法,也可以展現美觀的形狀而不會有異樣感。

360°round arrangement
practice 3

basic method | Example 9 | how to make

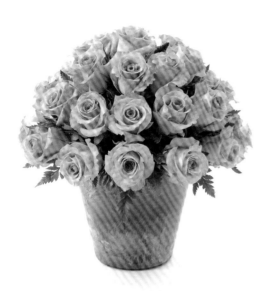

統一感強烈的盆花設計（P.12）

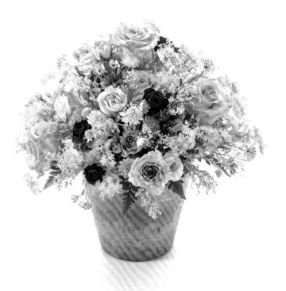

在統一感中增加變化的盆花設計（P.46）

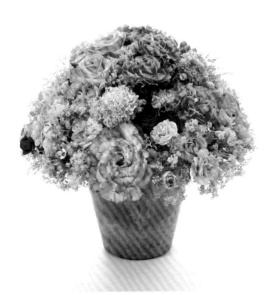

深度淺的緊密型盆花設計

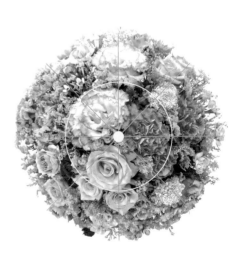

從正上方觀看左邊作品的樣子

Flower & Green

◎洋桔梗　◎康乃馨　◎玫瑰　◎多頭康乃馨　◎迷你玫瑰（粉紅）　◎火龍果
◎寒丁子　◎迷你玫瑰（紅）　◎斗篷草　◎金翠花　◎麒麟草　◎松蟲草

How to make

為了要鮮明展現出花材配置的思考方式，在此設想從正上方觀看圓形盆花的狀態，使用扁平的花器來呈現。首先，先確認中心點（焦點）。
接著，將所有的花材分類成個性強與個性弱的部分。上方圖中，從左邊的洋桔梗到迷你玫瑰（紅）是屬於前者，其餘花材則屬於後者。再將個性強的部分中依照花材給人的感覺由強到弱排列，從最強的花材開始配置。

依照洋桔梗、康乃馨、玫瑰的順序來配置。為了要使得中心模糊化，所以在焦點的位置不配置花材，而是組合一群花材來展現中心區域。此時，如果花材是2種類或4種類等偶數情況，那麼就會看起來是以對角線來進行等比分割。因此，在此使用3種花材沿著焦點來配置。為了要強調花材給人的印象，不使用1朵花，而是集合數朵花來配置。為了要讓鄰近的花材容易展現高低差，即使是相同的花材也要稍微改變高度來配置。

將順序2所配置的花材當作主要群組，配置相鄰群組以及相對群組。將給人感覺強烈的主要群組配置在中心附近，可以強調中心區域，使得注意到圓形中心。
從洋桔梗開始配置。在主要群組的鄰近處配置相鄰群組，接著在偏離焦點上對稱軸的位置配置相對群組（圖中○記號）。想像各個群組的大小比例為8：3：5。不單是大小與數量，也要利用高度來調整作品的外觀。

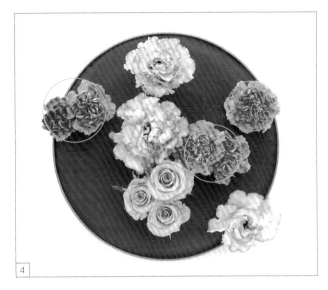

將康乃馨的群組以與順序3的相同方式來配置（圖
中○記號）。

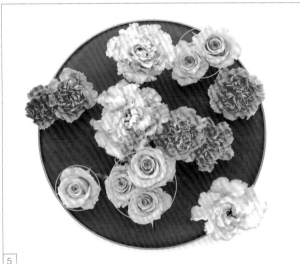

將玫瑰的群組以相同的方式來配置（圖中○記
號）。為了讓花材展現強烈的感覺，將花材集合在
一起進行配置。在製作的時候要讓各個群組清晰可
見，留下花材之間的空間。
下／從側面觀看作品的樣子。這個圖示是表示從
主要群組最高的花材開始，以線條來表示層次的
存在，以及所有花材在不同層次上的配置。以現實
來說，要改變所有花材的高度是不可能的。所以採
取的方式是改變比較容易比較的鄰近花材之間的高
度，以這個方式來展現作品。

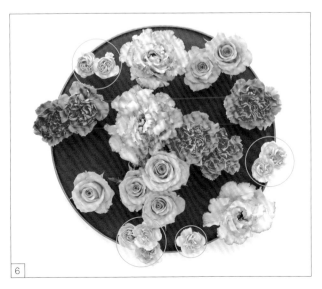

接著配置個性強的部分中剩餘的花材。以個性強的
花材來完成中心區域，這裡的花才可以自由配置。
將多頭康乃馨分成3至4個群組，配置在空下來的空
間當中。

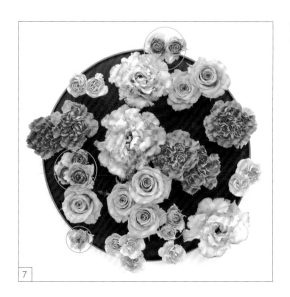

配置迷你玫瑰（粉紅）的群組
（圖中◯記號）。

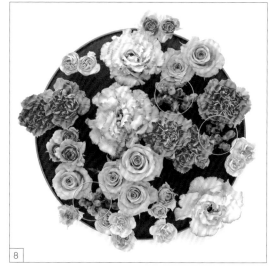

配置火龍果的群組
（圖中◯記號）。

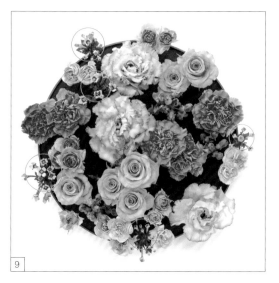

配置寒丁子的群組
（圖中◯記號）。

配置迷你玫瑰（紅）的群組。將印象
強烈的大型花群組，隨著群組不同以
合適的比例來配置是很重要的。在作
品整體當中，除了展現中心區域的花
材之外，其它花材要避免顯眼。因
此，將不同花材的群組配置在數個空
下來的空間當中即可。

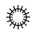

將個性弱的部分中，以松蟲草以外的
花材配置在空下來的空間當中，以這
個方式完成整體作品。與先前的範例
相同，並非使用一種花材來展現圓形
的形狀，而是要留意讓所有花材加入
之後，可以將形狀展現出來。

11

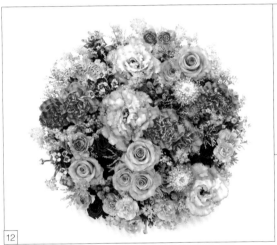

12

將松蟲草以不均等的方式進行配置，作品就完成了。若
從側面觀看，所有的花材都位處各個有細微差異的層次
當中，可以看出是考慮到各自高度差異所完成的作品。

basic method ｜ Example 9 ｜ how to make

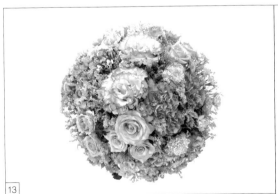

13

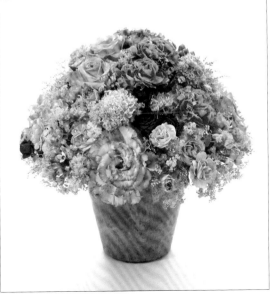

理解以上製作順序之後，實際上製作出360°展開的圓形
盆花設計就會是這個樣子。使用各式各樣的花材，一邊考
慮配置方式，一邊製作出立體物這件事情並不容易。要在
統一感中增加變化，並且可以將作品的完成樣貌進行自由
調整，首先最重要的就是正確作出具有統一感的部分。

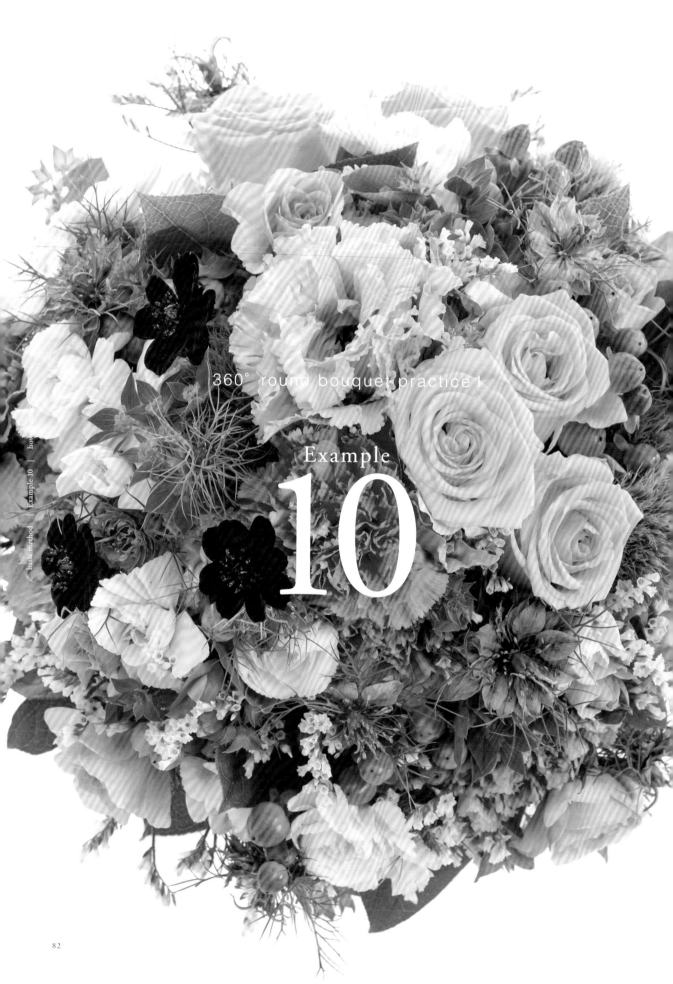

360° round bouquet practice 1

Example
10

緊密型的
360°展開的
圓形花束設計

這是在**P.74**至**81**所解說的盆花設計的花束版本，

其特徵為花材給人的印象強烈，且強調量感的展現。

要先決定這些印象強烈的大型花要配置在圓形的哪個位置，

決定之後才開始製作花束。

因為花束是從中心開始陸續增添花材，

如果不先設定好花材的位置，會無法完成預期中的作品。

首先重要的是在腦海中確實想好完成的作品樣貌。

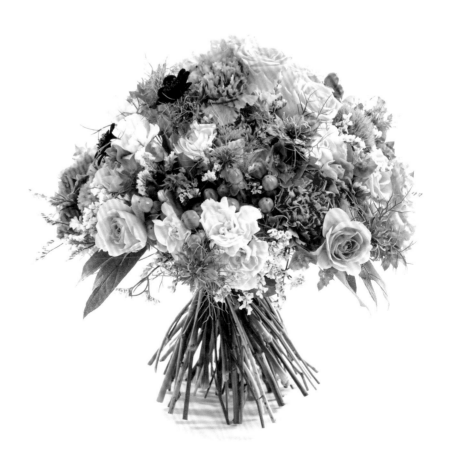

Flower & Green

◎洋桔梗 ◎康乃馨 ◎玫瑰 ◎火龍果 ◎多頭康乃馨 ◎巧克力波斯菊
◎卡斯比亞 ◎金翠花 ◎黑種草 ◎沙巴葉 ◎綠石竹（圖外）

How to make

1 將所有的花材分成個性強的部分與個性弱的部分。從洋桔梗到多頭康乃馨是屬於前者，而從巧克力波斯菊到綠石竹則是屬於後者。個性強部分的花材，則在依照個性的強烈程度排列順序。

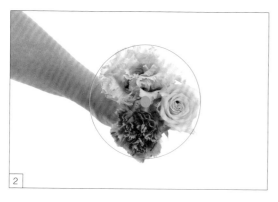

如同P.78所解說的，使用個性強的花材包括洋桔梗、康乃馨以及玫瑰來完成中心區域。在正中心不要配置花材，而是集合一組花材來配置，用以展現中心區域。

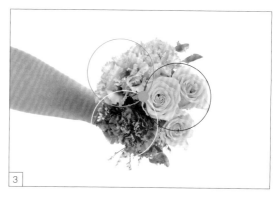

製作出不同花材的主要群組。因為這裡是圓形當中最顯眼的部分，所以在組合花材的時候，要注意不要讓形狀變形。

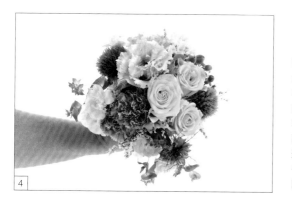

製作相鄰群組。為了要讓群組的區別明顯可見，所以有必要在配置上稍微離開主要群組。將中心區域以外的個性弱的花材，及為了作出輪廓線的葉材配置在空隙當中，一邊作出圓形的形狀，一邊讓花束擴展到各自花材的相鄰群組所組成的區域。

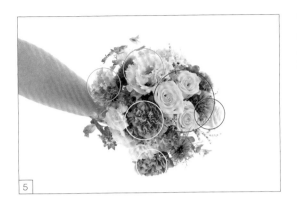

當花束擴展到預先設想的位置之後，配置洋桔梗、玫瑰、康乃馨等各自相鄰群組（圖外側的○記號）。

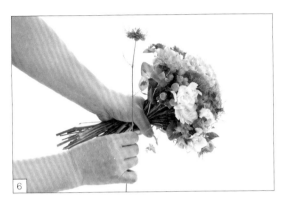

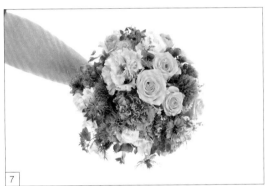

製作花束時，以花莖朝上交疊來組成螺旋的方式比較容易。在習慣這個技巧之前，與其讓花材配置到不合理的位置，不如一邊改變花束的位置，一邊將花莖交疊組合。如此一來，就可以一邊觀察確認花材的位置，一邊進行作業。

以個性弱的花材以及葉材來作出圓形的形狀，讓花束擴展到各個花材組成的相對群組的位置。

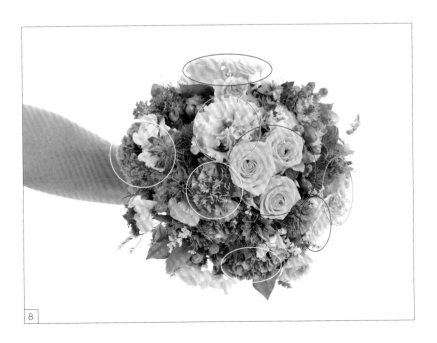

配置相對群組（圖外側的○記號）。在填補花材時，要留意將圓形的形狀作出來。

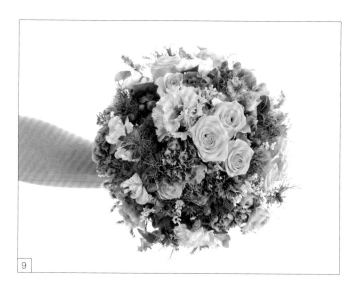

更進一步補足花材，作出圓形的形狀。為了讓各個群組的花材能夠固定，要使用其它花材和葉材當作補花來填補空間，以固定後的作品意象來組合。

最後再配置巧克力波斯菊。因為是以顏色作為重點的花材，所以要觀察整體，在適當的位置上進行配置。因為花莖組成螺旋狀，所以在配置時以配合花莖的迴轉方向即可（右上圖）。

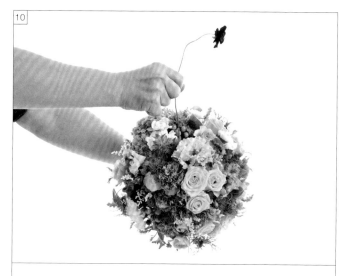

注意巧克力波斯菊不要變成均等配置，一邊觀察整體的平衡一邊加入花材。

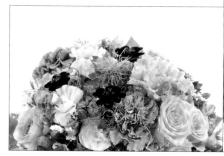

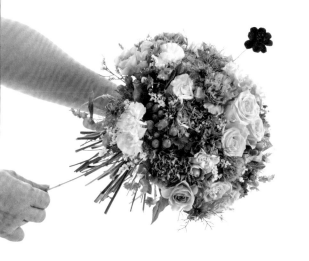

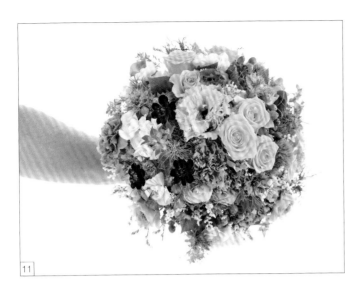

11

花材全數加入之後，好好觀察
整體花材的位置與高低差再加
以調整。參照P.72至73，以線
繩來確實束緊固定。

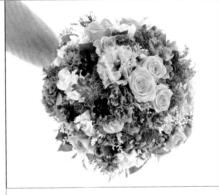

作品完成。重要的是將花束放入花瓶之後，
看起來要跟盆花設計是一樣的。因此，要能
製作出正確的形狀，從側面觀看作品時要能
夠清楚看見是180°展開。

12

雖然說配合創作者的構想、以手來綁束、同時
在圓形中配置花材這樣的技術並不容易，但是
這對花藝師而言是必要的花束製作技術。

11

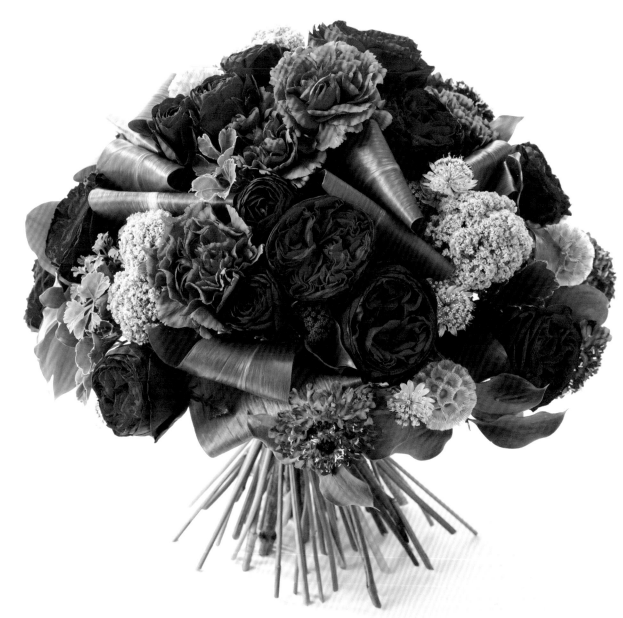

360° round bouquet practice 2

緊密型的
360°展開的圓形花束設計

展現質感

與**P.82**的範例相比，是花材改變但是類型相同的花束。

作品特徵為花材之間的距離相近，

如果組合質感相異的花材，就可以讓花材之間的個性得到進一步的突顯。

Flower & Green

◎玫瑰　◎迷你玫瑰
◎康乃馨
◎雪球花
◎松蟲草
◎松蟲果
◎白芨
◎福祿桐◎假葉木
◎葉蘭（圖外）

How to make

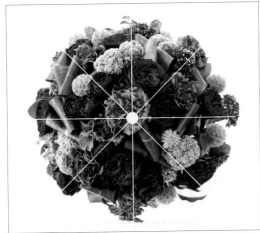

沒有明確的中心點，而是將花材組合起來展現中心區域。放置其中的對摺的葉蘭也是重點。從正上方觀看時，注意花材面向所展現出來的線條方向不要與圓形的對角線重疊，如此可以在統一感當中增加變化。葉蘭除了可以擴大花束，也展現其帶著光澤的質感，同時強調與其它花材的質感差異。

重要的是讓花束呈現180°展開，使得放置在花瓶當中的時候，可以與盆花設計有相同形狀。

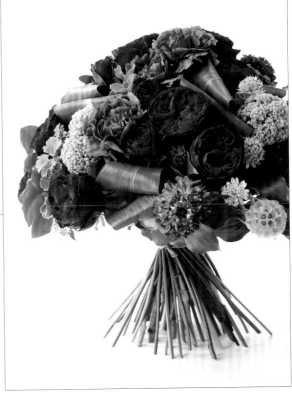

統一感
與變化‧
各式各樣的進階應用

在統一感的作品中

增加變化有各式各樣的方法，

例如調整作品的深度距離、

稍微變化圓形的形狀、

以配置枝幹的方式來加工層次的外觀等。

以下將介紹單一焦點構成的盆花與花束的範例。

Chapter

3

Example
12

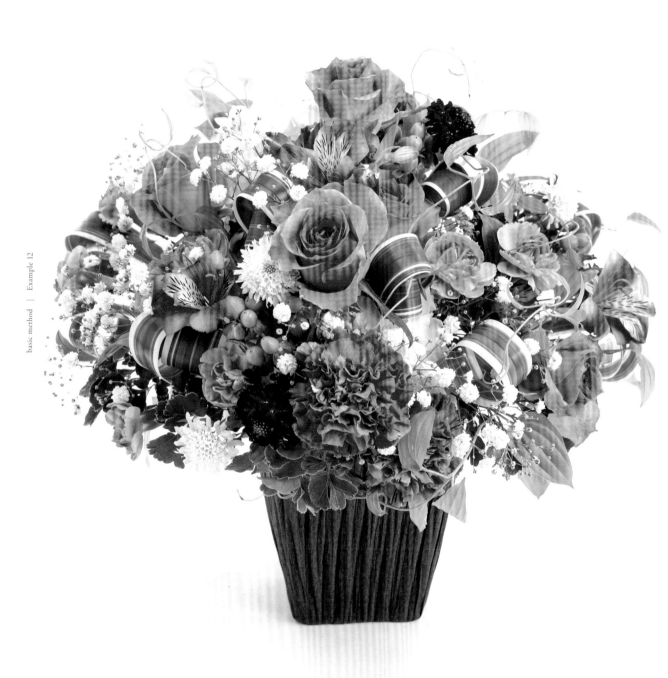

Round arrangement further practice 1

以加工過的葉材與小花來展現形狀

作品的深度距離是由花材配置的高低所形成的，而不同深度距離會讓作品產生不同的感覺。
當深度比較深的時候，花朵各自綻放的空間十分足夠，
因此可以展現花材本身的美。
在這個180°展開的圓形盆花設計中，以花材來確實呈現高低差，
並在空隙中以小花與葉材來填補，以展現整體的形狀。

Flower & Green

◎玫瑰　◎康乃馨
◎水仙百合
◎多頭康乃馨
◎繡球花　◎火龍果
◎滿天星　◎松蟲草
◎福祿桐　◎蔓生百部
◎桔梗蘭

[Point]

上／配置小花與葉材之前的狀態。因為花材之間有高低差的配置，所以花材各自有足夠綻放的空間，花材可以展現本身的美。
右／將桔梗蘭卷起並以釘書機固定，並將桔梗蘭填補在花作的空隙中，使得圓形的形狀看起來更強烈。如此一來，即使不添加顯眼的花材，作品形狀也可以很鮮明，也可以產生量感。

Example
13

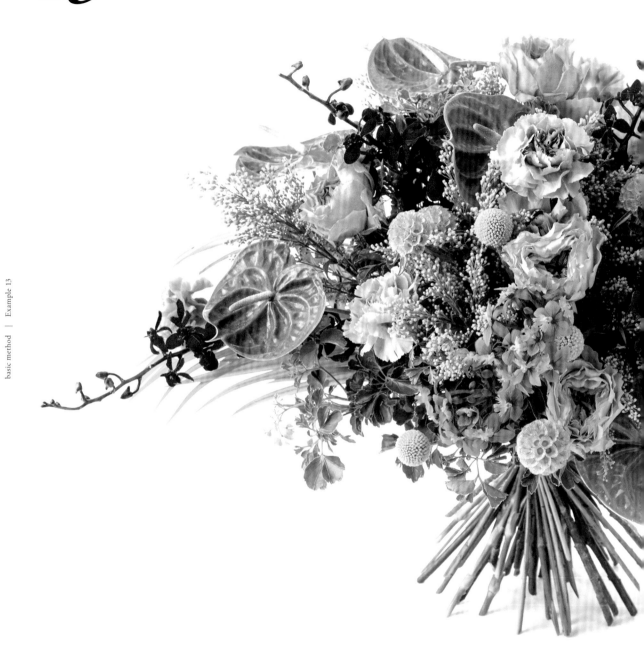

Round bouquet further practice 1

以特殊形態的花材來展現形狀

一般來說在製作圓形作品時，大多會使用集合圓形花材的方式，但是「圓形配圓形」的模式會給人過多規則感，使得作品過於安定。這裡的範例是使用特殊形態的花材製作的**180°**展開的圓形花束設計。如果以加深作品深度的方式來配置花材，則不會影響到作品的輪廓線，並可以展現作品美好的外觀，在統一感中增加變化。

Flower & Green

◎火鶴　◎玫瑰　◎腎藥蘭　◎康乃馨
◎蘆葦樹蘭　◎福祿桐　◎松蟲果
◎麒麟草　◎黃椰子　◎金杖球

[Point]

從比較上方觀看時作品的樣子。如果是以「圓形的外形中有圓形花」的配置方式，會變成統一感的比例高，顯得過於安定。加上火鶴及腎藥蘭可以增加變化，此時，只要增加作品的立體深度，並且安排好高低的配置，一樣可以展現美觀的圓形造型。

Example
14

Round arrangement further practice 2

使用春天的花材在統一感中展現變化

春天的花材通常花莖較為柔軟，花材沒有特定面向，

且作品完成之後也會改變面向，因此有很多花材是很難用來表現形狀的。

這裡的範例讓作品增加深度，確保可以容納每一朵花綻放後的空間，進而配置花材，

並透過不會變形的細小花材與葉材來填補空隙，展現作品形狀。

這就是透過春天花材，在統一感中展現變化的**360°**展開的圓形盆花設計。

Flower & Green

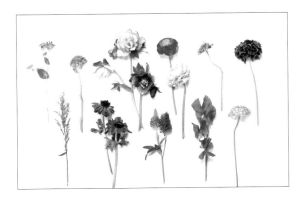

◎陸蓮
◎聖誕玫瑰
◎香豌豆　◎白頭翁
◎松蟲草　◎狐尾三葉草
◎藿香薊
◎翠珠
◎白蜀葵
◎麒麟草　◎金翠花

[Point]

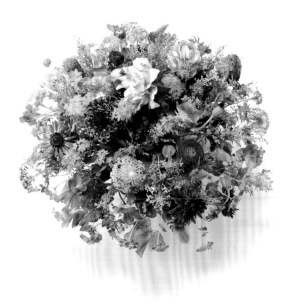

左／如果能透過填充花與葉材來展現全體的輪廓線，則在內側
的花材即使改變面向也沒問題，反而會形成一種趣味。上／從
上方觀看作品的樣子。春天的花材雖然給人纖細不安的感覺，
但是透過花材的配置，會形成在統一感當中的變化部分。

Example
15

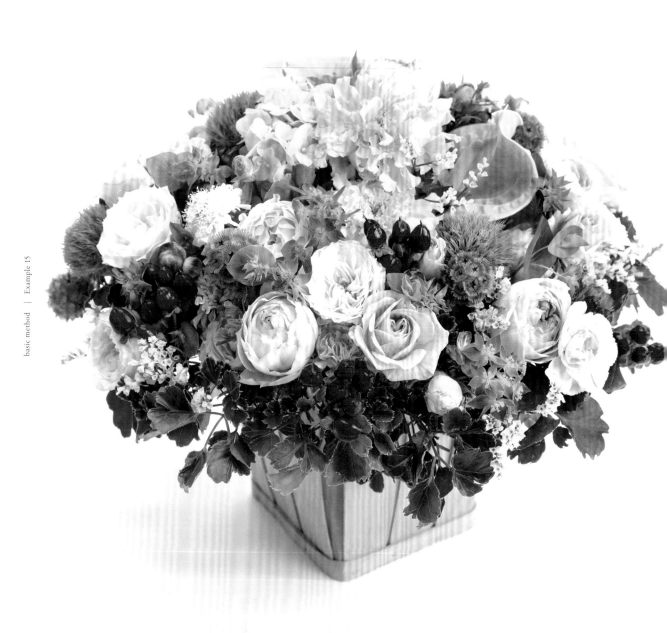

Round arrangement further practice 3

改變圓形的高度

使作品美觀的條件之一就是要讓形狀清晰可見，因此考慮作品的形狀是重要的。

舉例來說，如果是圓形，那麼稍微改變一下形狀，作品設計上就可以產生許多變化。

以這個範例來說，就是將360°展開的圓形盆花設計的高度降低到1/2的程度，

如此一來，可以使得從正上方觀察圓形時，其形狀更加明確。

Flower & Green

◎玫瑰　◎迷你玫瑰　◎瑪格麗特　◎火龍果　◎繡球花　◎火鶴　◎綠石竹
◎松蟲果　◎金翠花　◎卡斯比亞　◎福祿桐　◎藿香薊

[Point]

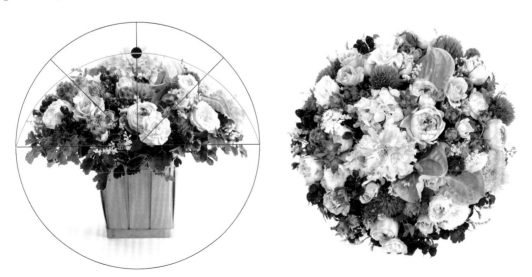

左／360°展開的圓形，從正側面看的時候會是將球體切成一半的形狀。展現圓形形狀的重點，在於從正上方觀看時一定
也要是圓形。在圓形半徑等於高度的情況下，因為有高度的關係，從上方看的時候會比較看不清楚。但是，如果可以有意
識地降低高度，讓圓形的半徑不等於高度，則從正上方觀看時作品的形狀就會比較明確。右／從正上方觀看作品的樣子。
因為花材之間的距離變近，所以給人的感覺就變得比較強烈。

Example

16

降低高度，
以花材種類來營造變化

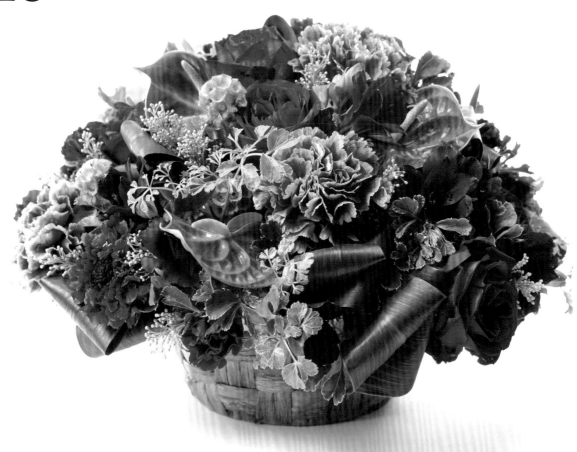

這個範例是降低高度，並意識到正上方視線的**360°**展開的圓形盆花設計。

即使降低高度，在配置不同形狀與質感的花材時，

要讓人可以想像作品的深度感，以及明確感受到各種花材的存在感。

Flower & Green　　◎火鶴　◎水仙百合　◎玫瑰　◎多頭康乃馨　◎康乃馨
　　　　　　　　　　◎松蟲草　◎松蟲果　◎麒麟草　◎福祿桐　◎朱蕉

[Point]

左／從正上方觀看作品的樣子。
因為中心點變得曖昧，因此觀看
時不會感到過於僵硬。右／從正
側面觀看時底邊線很明確，但因
為不是180°展開，所以沒必要
強調中心區域。

Example

17

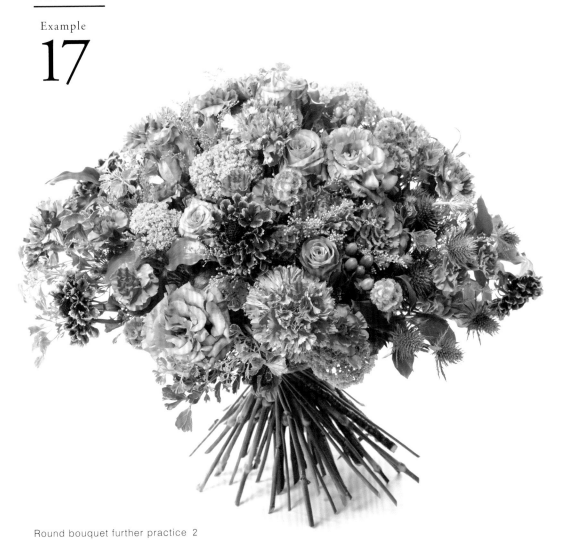

Round bouquet further practice 2

降低高度，
宛如360°展開的設計

雖說是**180°**展開的圓形花束設計，
但是這個範例透過降低高度，
改變花材的配置，
就能夠看起來像是**360°**展開一般。
將頂點跟中心區域模糊化，
就能夠產生這種效果。

Flower & Green

◎洋桔梗　◎玫瑰　◎雪球花
◎多頭康乃馨　◎康乃馨
◎紫薊　◎松蟲果
◎麒麟草　◎福祿桐　◎假葉木

[Point]

在180°展開的時候，圓形的頂點是焦點，但是在這裡
刻意使其模糊化。更進一步，在展現底邊線的同時，配
置花材時也讓中心區域模糊化，如此一來，就能夠讓作
品看起來具備深度與展開度。

Example
18

Round arrangement further practice 5

控制半徑長度來改變外觀

改變圓形的半徑長，來製作出不同的形狀。

關於花材面向的思考方式，雖說和一般的圓形盆花設計相同，

但是，透過縮短底邊部分的花材長度來配置，

可以改變作品整體的比例，使得作品變成橢圓形而非圓形。

這個作品展示了透過細微的調整，就能夠在統一感當中增加變化，改變作品給人的感覺。

Flower & Green

◎玫瑰　◎洋桔梗
◎康乃馨　◎迷你玫瑰
◎多頭康乃馨
◎松蟲果
◎斗篷草
◎雪球花
◎福祿桐　◎白芨
◎麒麟草

[Point]

上／從正側面（面對花器，從正面看可以看見焦點在水平線上的位置）觀看作品，將底邊部分所配置的花材長度稍微縮短，整體的形狀就會變成橢圓形。右上／從正上方觀看作品的樣子。要注意不要作出中心，在對稱軸相對的同樣位置上也不要配置相同花材。右／從側面觀看作品的樣子。因為是以不同顏色花材來製作作品，所以要刻意營造高低變化的部分，並將作品調整到完成時整體形狀上不會有異樣感。

Example
19

Round arrangement further practice 6

強調對稱軸
以增加變化

在**180°**展開的單一焦點盆花設計的時候，
要讓形狀清晰的要點，
就是讓中心線（對稱軸）明確可見。
透過這個方式，整體的形狀容易看起來對稱，
形狀也會變得鮮明。
也就是說，只要強調對稱軸，
即使改變了整體的形狀及花材的平衡，
也是在統一感當中的變化及趣味。
此處的**2**個範例就是從這個重點出發的作品。

[Point]

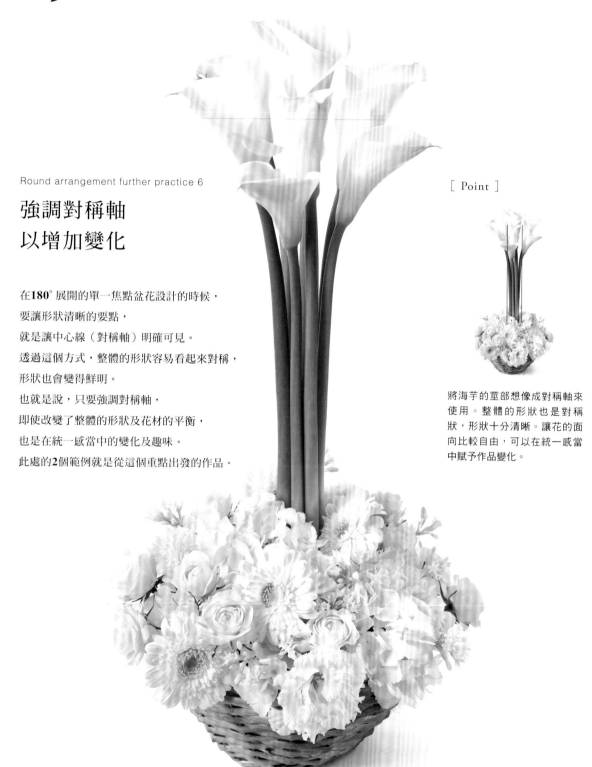

將海芋的莖部想像成對稱軸來
使用。整體的形狀也是對稱
狀，形狀十分清晰。讓花的面
向比較自由，可以在統一感當
中賦予作品變化。

Flower & Green ◎海芋　◎繡球花　◎洋桔梗　◎非洲菊　◎紫嬌花　◎迷你玫瑰

basic method ｜ Example 19

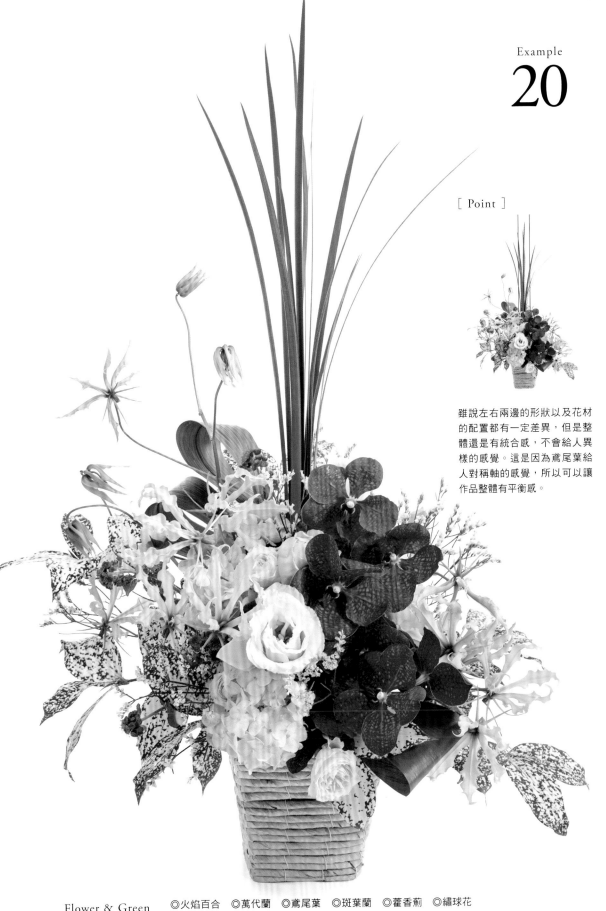

Example

20

[Point]

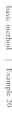

雖說左右兩邊的形狀以及花材的配置都有一定差異，但是整體還是有統合感，不會給人異樣的感覺。這是因為鳶尾葉給人對稱軸的感覺，所以可以讓作品整體有平衡感。

Flower & Green　　◎火焰百合　◎萬代蘭　◎鳶尾葉　◎斑葉蘭　◎藿香薊　◎繡球花
　　　　　　　　　◎迷你玫瑰　◎洋桔梗　◎星點木

Example

21

利用層次來營造
變化的盆花設計

[Point]

透過雪柳的配置，讓外側的層次
稍微模糊化，而就會讓內側（花
的部分）的感覺顯得鮮明。重要
的是要一邊考慮作品完成時的感
覺，一邊加以調整。

Flower & Green

◎迷你紫羅蘭　◎小蒼蘭　◎白蜀葵　◎藿香薊
◎千代蘭　◎多頭康乃馨　◎香豌豆花　◎麒麟草
◎金翠花　◎雪柳

為了讓每朵花材的周圍都能有空間，在配置花材時要從輪廓線開始向內側重複同樣形狀的層次，
這個範例就是應用這種思考方式製作完成的盆花作品。
將枝幹配置在輪廓線的外側，可以在統一感當中增加變化。
在盆花設計當中想要增加變化的位置如果不同，使用的枝幹也會有所不同。

Example

22

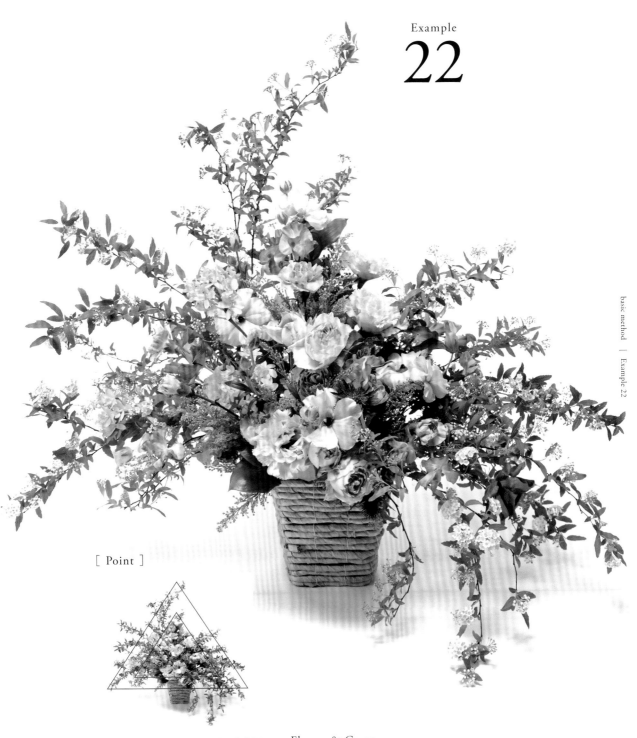

[Point]

在配置枝幹時，要讓人感覺到是與內側
相同形狀的層次，以用來統整作品全
體。在此使用小手毬來強化外側層次的
感覺。此時，也可以稍微改變一下內側
層次的花材形狀與配置方式。

Flower & Green

◎陸蓮　◎紫薊　◎迷你玫瑰　◎洋桔梗
◎多頭康乃馨　◎香豌豆花　◎蘆莖樹蘭
◎麒麟草　◎小手毬

Example

23

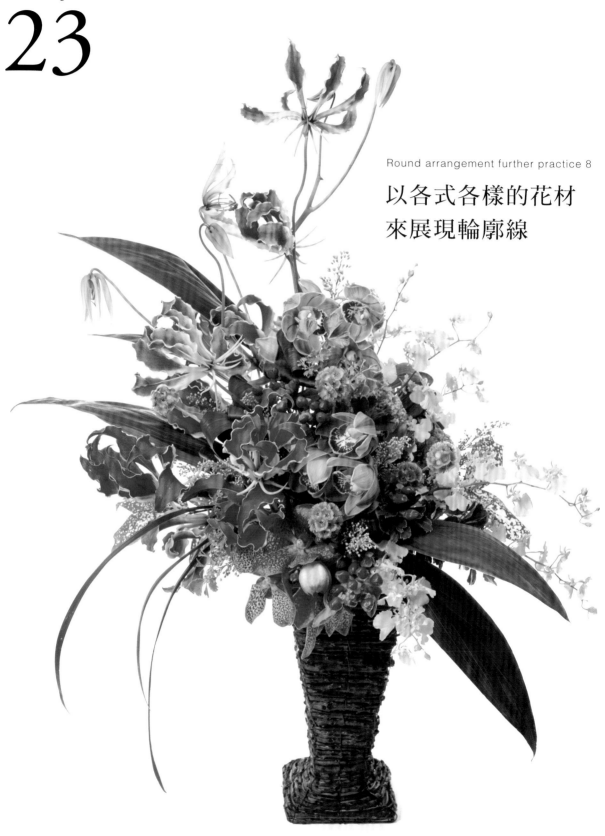

Round arrangement further practice 8

以各式各樣的花材
來展現輪廓線

讓作品的外側與內側都以相同形狀的層次來構想作品，進而配置花材，
此時，並沒有必要使用一種花材來展現層次。而在內側營造層次時也是相同道理。
只要將作品整體當作一個形狀加以考慮，就不會有所謂外側這種切入方式，
而是會將作品當作是同樣形狀的不同層次的集合。
這個盆花設計就是利用配置不同的花材，進而營造高低差，
以全體花材來使作品外觀呈現為單一形狀的例子。

Flower & Green

◎萬代蘭
◎東亞蘭
◎火焰百合
◎文心蘭
◎火龍果
◎雪球花
◎松蟲草
◎松蟲果
◎斑春蘭
◎朱蕉
◎福祿桐
◎麒麟草

[Point]

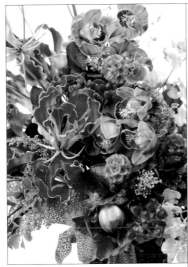

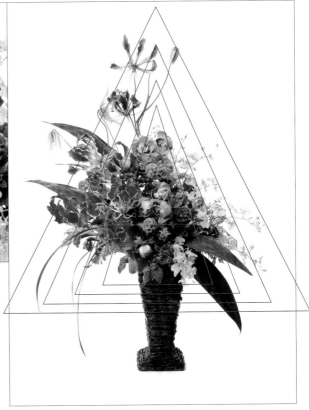

運用火焰百合、朱蕉、斑春蘭、文心蘭等個性相異的花材，配置在外側來製作出一個三角形的層次，同時作出高低差，以全體花材來構成一個形狀。要考慮花材形狀及綻放後的狀態，讓花材彼此之間都有足夠的空間。

在明確的形狀上
裝飾枝幹
以增加趣味

統一感與變化的各種應用

Example

24

在思考統一感與變化的時候，可以有意識地去強調統一感（規則）的部分，

如此一來就可以增加許多變化。以這個**360°**展開的圓形盆花設計而言，

先確實展現花材的配置及面向，使得作品整體有明確的形狀，

接著再讓石化柳在不破壞整體形狀的條件下增加作品的趣味。

透過組合統一感與變化各自所展現的比例，

就可以自由調整成品給人的印象。

Flower & Green

◎洋桔梗　◎玫瑰
◎康乃馨　◎菊花
◎雪球花
◎香豌豆花　◎松蟲草
◎藿香薊
◎松蟲果
◎火龍果
◎蘆莖樹蘭　◎麒麟草
◎福祿桐　◎石化柳

[Point]

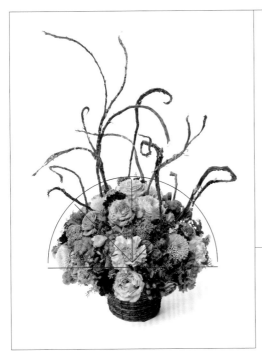

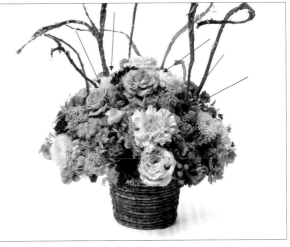

左／為了展現統一感的圓形部分，每一朵花都是朝向中心，呈現放射狀的配置方式。上／相對於圓形的部分，石化柳的枝幹在置入海綿的方向及枝幹前端的方向不是都朝向中心。正是因為有統一感的部分，所以隨興的枝幹動態感可以發揮其效果。運用各式各樣的元素，重要的是去思考清晰可見的部分及展現動感與趣味的部分，兩者之間的平衡。

Example
25

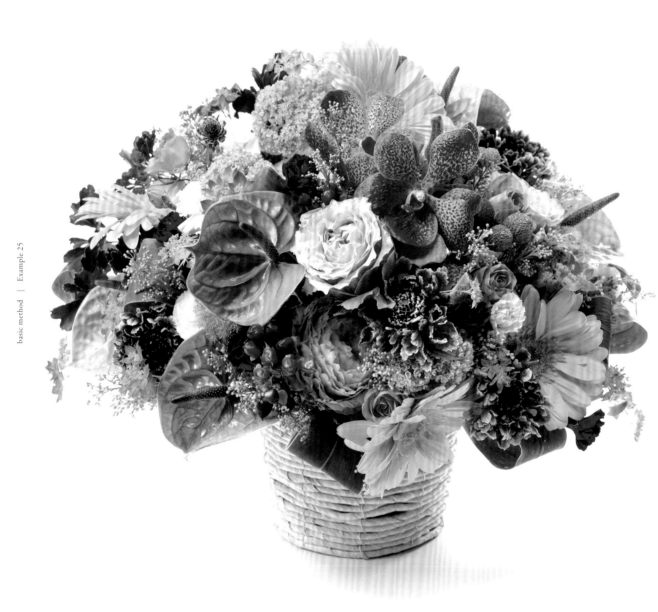

Round arrangement further practice 10

以外觀顯眼的花材
來增加變化

這是在**180**°展開的圓形盆花設計當中再加入若干元素，

使得作品整體避免單調無趣的範例。

雖然作品整體的形狀是圓形，但是在花材的高低差及配置方式上增加微妙的變化，

可以調整形狀本身的展現方式。同時更進一步，有意識地讓外觀顯眼的花材面向可以更加自由地配

置，使得即使是形狀清楚的圓形也不會顯得僵硬，改變了作品給人的印象。

Flower & Green

◎萬代蘭
◎非洲菊
◎玫瑰
◎火鶴
◎多頭康乃馨
◎大綠果
◎雪球花
◎火龍果
◎藿香薊
◎麒麟草
◎朱蕉

[Point]

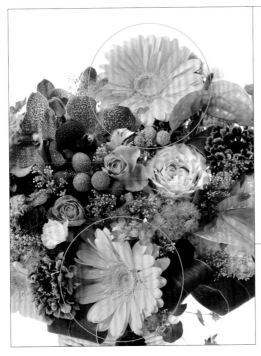

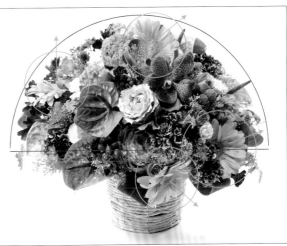

為了要展現花作的形狀，重要的是要將花材（顏色）配置在輪廓線上以及注意花材的面向。不過，如果配置過於規則，作品就會變成一個統一感強烈的整體，讓人覺得過於僵硬。在此使用顯眼的非洲菊在輪廓線上，同時讓花材的面向更加自由，使得統一感的作品有了變化。這個範例示範了如何考慮一朵花是否要配置在輪廓線上。

Example

26

控制花材的面向來增加變化的花束

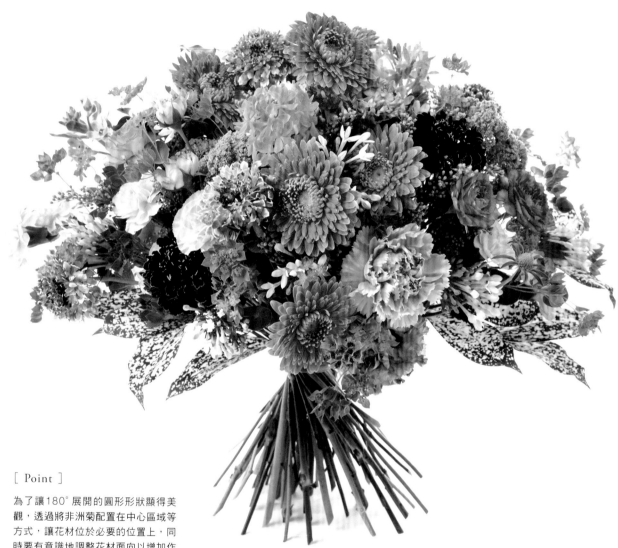

[Point]

為了讓180°展開的圓形形狀顯得美
觀,透過將非洲菊配置在中心區域等
方式,讓花材位於必要的位置上,同
時要有意識地調整花材面向以增加作
品的變化。

Flower & Green

◎非洲菊　◎康乃馨　◎多頭康乃馨
◎迷你玫瑰　◎洋桔梗　◎松蟲草
◎藍星花　◎寒丁子　◎雪球花
◎金翠花　◎星點木

這2把圓形花束，在左頁的是**180°**展開，在右頁的則是**360°**展開。
雖說各自的形狀是正確的，左頁的作品改變了花材的面向，
而右頁的作品則是進一步使面向更加自由，在統一感當中增加了變化。

Example

27

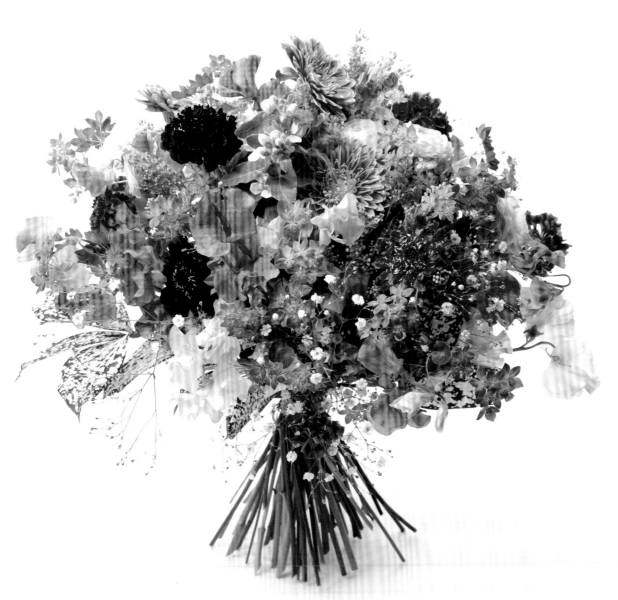

[Point]

這是360°展開的圓形花束。先是營造了高低差，同時在花材之間也有
一定的空間，進而讓花材的面向自由配置，以這個方式完成了輕盈的質
感。之所以有這種效果，是因為花作的形狀本身是清晰的。

Flower & Green

◎非洲菊　◎香豌豆花　◎松蟲草　◎滿天星　◎麒麟草
◎藍星花　◎陸蓮　◎金翠花

Example
28

考慮分割的形狀，
以花材高度來展現變化

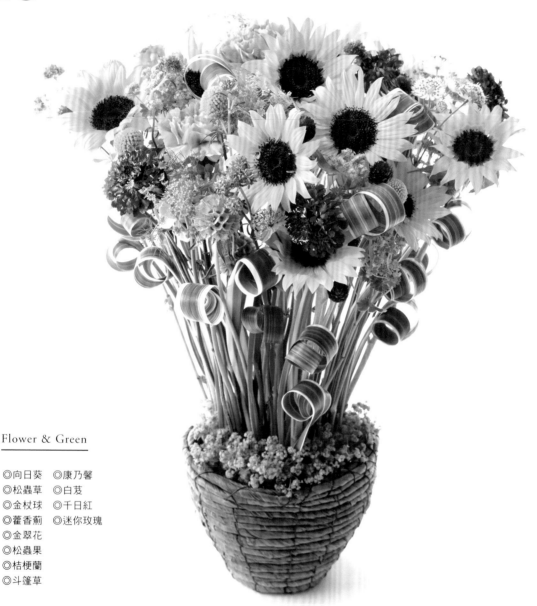

Flower & Green

◎向日葵　◎康乃馨
◎松蟲草　◎白芨
◎金杖球　◎千日紅
◎藿香薊　◎迷你玫瑰
◎金翠花
◎松蟲果
◎桔梗蘭
◎斗篷草

[Point]

將焦點設想在花器底下來畫圓的話，圓形的
輪廓線會比起焦點在花器內側所畫的圓還要
大。這個圖示是表示分割這個輪廓線的一部
分，再進行花材配置。在花器當中，讓花
莖彼此不要擠壓，使花材之間可以有適當空
間，形狀也會鮮明。

這2個範例都是將180°展開的圓形盆花設計的焦點放置在花器較深的下方，
或下方作為設想的作品。

可以說是將圓形的輪廓線設想為大的半圓，切取其中一部分作為作品外觀輪廓的範例。

展現花莖部分，透過高度來引導觀者的視線朝向上方，

作品將想要傳達以及展現的部分都很明確地表達。

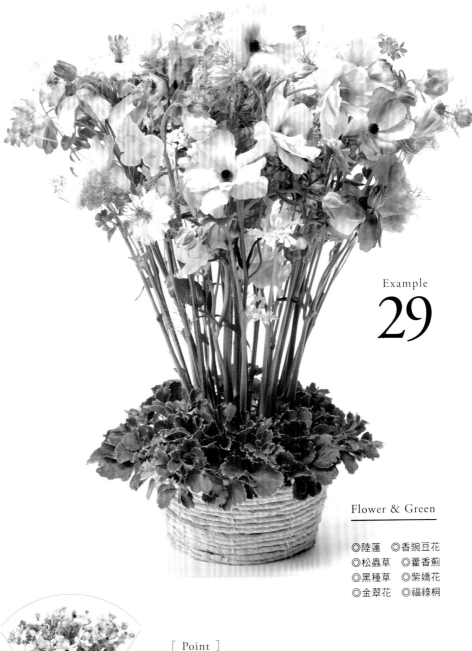

Example
29

Flower & Green

◎陸蓮　◎香豌豆花
◎松蟲草　◎藿香薊
◎黑種草　◎紫嬌花
◎金翠花　◎福祿桐

[Point]

因為觀看方向是正側面（面對花器，從
正面看可以看見焦點在水平線上的位
置），透過展現花莖的高度可以引導觀
看者的視線向上方移動。透過花材之間
的高低差及深度感可以表現花材之間的
重疊感，因此也可以展現出花作的厚度
及立體感。

Example

30

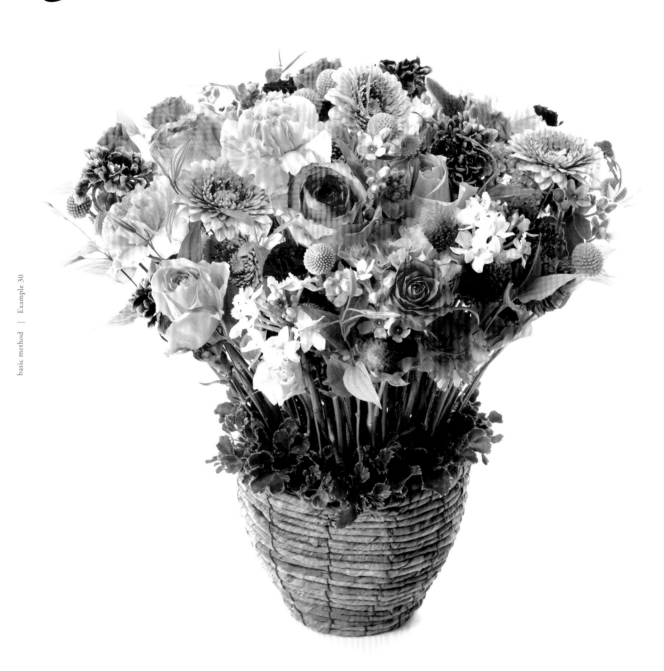

Round arrangement further practice 12

考慮分割的形狀，以控制高度來展現變化

與**P.116**至**117**同樣方式，這是將焦點的位置設定在花器下方，

考慮分割形狀之後所完成的**180°**展開的盆花設計。

稍微控制作品整體的高度，

調整成為即使從正側面（面對花器，從正面看可以看見焦點在水平線上的位置）的視點出發，

也可以看見從上方看見的花作樣子。在花材配置中營造高低差，可以在花材面向上產生變化，

會給人深度感，同時在統一感當中有所變化。

Flower & Green

◎非洲菊　◎雪球花
◎藍星花　◎玫瑰　◎洋桔梗
◎迷你玫瑰　◎多頭康乃馨
◎金杖球　◎松蟲草　◎狐尾三葉草
◎康乃馨　◎樹蘭
◎蔓生百部　◎福祿桐

[Point]

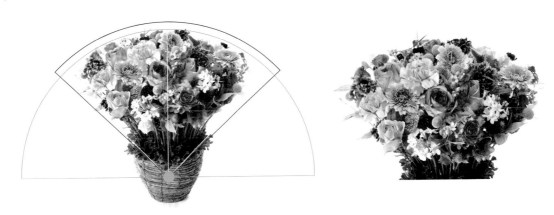

左上／先假定花作的焦點於高度控制下所在的位置（花器下方），分割半圓形輪廓線的其中一部分，進而配置花材。右／同時也考慮上方視點，在花材當中營造高低差，展現作品的深度。在此使用大型顯眼，花材面向鮮明的非洲菊及松蟲草來配置。因為整體形狀明確，所以高低差也容易營造。

Example
31

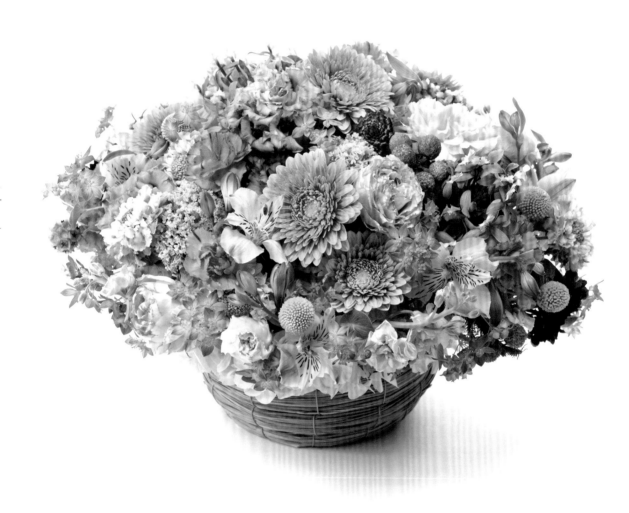

Round arrangement further practice 13

考慮分割的形狀，以改變花材面向來展現變化

此前都是考慮分割的形狀以及焦點之間的關係，進而改變盆花設計的形狀。

在此的作法則是設定為將花材集中在低處，刻意不提高高度，將視點設計在正上方。

在裝飾花作的時候，場所及觀賞方式幾乎都已經被決定好了，

因此在各種不同條件的狀況當中，就必須要考慮如何讓花作更加美觀。

Flower & Green

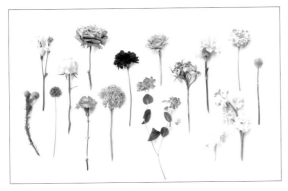

◎水仙百合　◎洋桔梗
◎松蟲草　◎玫瑰　◎康乃馨
◎蘆莖樹蘭　◎非洲菊
◎大綠果　◎松蟲果
◎雪球花
◎多頭康乃馨
◎迷你紫羅蘭　◎金杖球
◎金翠花　◎繡球花

[Point]

左上／分割單一焦點形狀的圖示。從中心的藍色點（焦點）擴展的圓形藍色線條所表示的是一般的分割方式，焦點是位於花器中央。紅色線條所表示的則是分割其中一部分的扇形。分割的範圍越窄，輪廓線上的花材面向也必然會更加相近。右上／將焦點設想在花器下方，用以分割輪廓線的圖示。

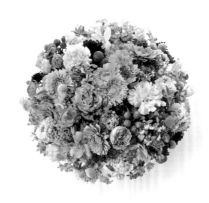

[Point]

從正上方觀看作品的樣子。考量到這是單一焦點的構成，所以分割部分的花材面向幾乎都會朝上。此處的作品，因為形狀是清晰的圓形，也比較少高低差，花材之間的距離會比較近。所以可以自由配置大部分花材的面向，讓統一感當中有所變化。

Example

32

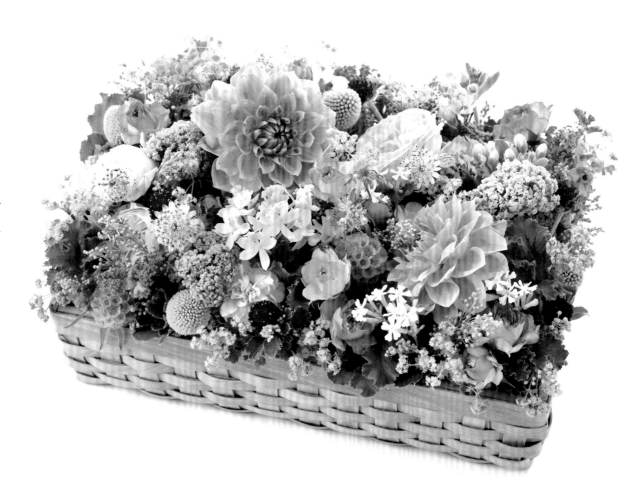

Arrangement further practice 1

在特定的空間中來展現變化

讓我們假設要將一個設計好的作品的某部分切下，放置到四方形的盒子中。

此時，並沒有何處為中心的規定，僅僅是需要把花材填補在一個四角形的盒子中。

即使如此，透過展現有統一感的部分（盒子的形狀），則填補這個空間的花材就會顯得美觀。

只要延伸這樣的思考與詮釋方式，那麼讓盆花設計美觀的方式可以說是無限的。

Flower & Green

◎大理花　◎迷你玫瑰花　◎白芨
◎藍星花　◎千日紅
◎金杖球　◎球吉利
◎雪球花
◎白玉草（櫻小町）　◎麒麟草
◎福祿桐花　◎香葉天竺葵

[Point]

右上／有統一感的部分是來自展現花籃形狀的全體花材。只要花材能保持這樣的形狀不變形，則花材本身的面向與配置都有可能加以變化。這樣一來就會在統一感中產生變化。為了要能夠自由配置花材，有必要先正確完成具有統一感的部分，並且理解變化的思考方式。右／從上方觀看作品的樣子。即使花材看起來是自由配置的，不代表可以隨興完全沒規則，只是看似是如此。

Example

33

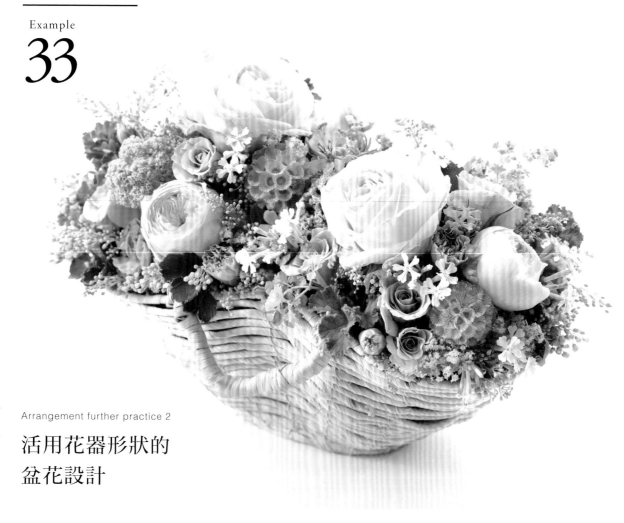

Arrangement further practice 2

活用花器形狀的
盆花設計

這個作品使用了彷彿是以兩個圓所構成，特徵為花生狀的花籃。在調整花材的面向時，是以這個花籃的形狀作為作品整體的形狀來出發構想，讓此盆花設計可以兼具統一感與變化。為了要讓作品整體成為花器形狀的延伸，要以自己的觀察力去判斷何種程度的量（長度・大小）的花材才是必要的。只要能讓整體都呈現為花籃的形狀即可，並沒有必要按照特別的規則來插花。

Flower & Green

◎迷你玫瑰　◎雪球花　◎多頭康乃馨
◎松蟲果　◎藍星花　◎麒麟草
◎白玉草（櫻小町）　◎香葉天竺葵

[Point]

在特定形狀當中，如果配置過於規則的花材，作品就會顯得無趣僵硬。為了要活用花籃的形狀，因此選擇配置比較不規則的花材，作品才會有變化。要注意高低配置，在作品中心不要配置花，同時改變左右花材的平衡，並且有意識地調整花材的面向。

花藝刀的使用方式

許多花藝師在切花莖時會使用花藝刀這種道具。花藝刀跟花剪不同,在切除花莖時可以不破壞切口且銳利地切除,所以花材後續的吸水良好,對於花材的保鮮度有很大的影響。無論是纖細柔軟的花莖,或有一定程度強度的枝幹都可以處理。在此,將考慮身體的動作,解說花藝刀的正確使用方式。

正確的動作

刀刃無論是推或拉,如果不滑動的話就無法進行切除。在切除較大或較硬的花莖時,將手腕固定,持刀的手腕(肘)順著身體平行拉動,刀刃就可以順利地切除。重要的是在拿刀時,讓刀刃朝向手肘的方向。如果不這樣,即使移動手腕,刀刃的面向會偏斜使得力道無法傳遞,就沒辦法漂亮地進行切除。

正確的握刀方式

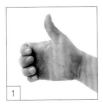 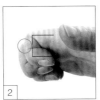 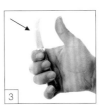 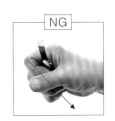

NG

1:將平時使用的那一手的手指合攏,打開手掌,並將拇指立起。接著將剩餘四指的第一關節與第二關節彎起。2:在手指之間會出現ㄱ字形的空間。圖中圓形記號的部分在持刀時會碰到刀背。3:持刀的狀態。刀刃會朝向手腕(肘)的方向。NG:如圖所示,如果把刀都握緊的話,刀刃無法朝向手肘的方向,一拉近就會碰到身體,沒辦法漂亮地進行切除。

切除方法

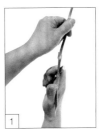 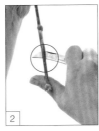 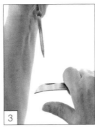 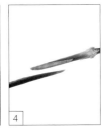 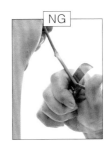

NG

1:在拇指跟刀子之間,放入花莖,讓刀子底部的刀刃確實切進花莖中。2:順著這個動作去拉近手腕(肘)以進行切除。使用全體刀刃,朝向刀刃前端的方向推進。3:切除之後的花莖斷面,盡量要銳利且面積廣。如此一來,花莖才會容易吸水,花材保鮮時期也會持久。NG:如果只是使用刀刃的某個部分來切除,或是用力連續切的話,切口會不漂亮。如此一來花材無法好好吸水,保鮮狀態也會不好。

吸水海綿的特性與使用方式

以樹脂為原料的吸水海綿，是以讓鮮花保水以及固定為目的，是從事花藝設計上不可或缺的資材。隨著製造商的不同會有不一樣的性能與特色。本書使用Smithers-Oasis Japan的「Oasis ® Floral-Foam」，以下將對其特性與基本的使用方式進行說明。

吸水的方法

先將乾燥狀態的吸水海綿切割到必要的大小，使其漂浮在裝滿水的桶子或碗缽當中，等待海綿吸水之後因自然的重量而下沉，直到全體的顏色都改變。要注意，如果刻意將海綿沉入水中，或以手往下壓，會讓海綿出現沒吸到水的部分。一個單位的海綿，大約可以吸水2公升。

使用方式上的重點

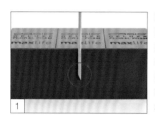

這個示意圖是表示花莖正確置入吸水海綿的斷面。因為含有水份的花莖切口與吸水海綿彼此密接，所以能夠吸水。花莖進入海綿的深度，會隨著花材的大小與重量不同而有所差異。重要的是要到讓花材可以確實固定住的深度。實際在進行花藝設計時，所有置入海綿的花莖都必須要是這樣的狀態。

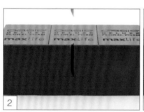
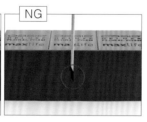

花莖置入海綿之後所產生的空洞，就使其保留在那個狀態，不去加以填補。已經置入海綿的花莖為了要調整長度而抽起時，要再置入原本的位置時，因為花莖已經離開海綿所以無法吸水。此時，即使置入更深的位置也沒關係，要重新將花材置入在不同的位置。

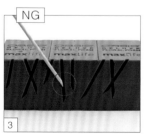
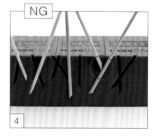

如果重複拉起花莖又置入海綿的話，吸水海綿的內部會產生許多空洞處。如果設置入海綿的花莖切口剛好卡在空洞處，花材就無法吸水。因此盡量要避免重新調整花莖。

如果海綿當中的花莖方向過於雜亂，會隨著海綿中的花莖數量增多而干擾到已經在海綿當中的部分，也會讓後來的花莖難以插入海綿。因此有必要一邊考慮吸水海綿當中的花莖狀態，一邊進行配置。

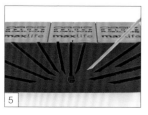

讓花莖從焦點出發進行放射性的配置，以單一焦點的花藝作品來說，是很合理的海綿使用方式。

結語

　　花藝師並不是只為製作出自己想製作的作品。我認為花藝師應該是要針對客戶的各種要求而加以滿足，再進行花藝設計的一種專業。

　　現在，日本有所謂花藝裝飾技能士的資格認證。這是厚生勞動省所認定的，與花藝設計唯一相關的資格認證，但是對於成為花藝師來說，這個資格認證並非必要。花藝師是誰想要作都可以從事的職業。

　　近年來，花的種類與品種增加，裝飾花藝的環境及花藝裝飾的設計上也產生了各式各樣的變化。花藝裝飾技能士的國家考試時所製作的規定設計，幾乎不會在一般花藝裝飾的場合當中看見。即使說為了考試合格而去學習那些技術，只會變成為了取得資格認證，很有可能無法正確理解其中本質的內容。

　　雖說如此，並不是說花藝裝飾技能士的資格認證完全沒有意義。考試的內容就從事花藝設計來說，還是一個很重要的基礎。

　　重要的是，要如何將這些基本技巧應用在現代花藝的製作與設計方式當中。為了達到這個目的，就必須要對這些技術內容的本質有最低限度的基本理解，而這和是否取得資格認證是無關的。

　　在本書中，序章的內容說明了花藝裝飾技能的本質，而立基於這樣的理解之上該如何往下一步前進，本書就是為了這個目的而製作的參考書。隨著學習的過程與累積，會越來越看見基礎的重要性。只要花費越多時間去製作越多的作品，就能獲得專屬於設計者本身不可取代的技術。

　　希望透過本書，多少可以幫助花藝師這種職人工作在未來也能夠繼續成為一種必要的存在。

2018年8月

蛭田謙一郎

國家圖書館出版品預行編目資料

花職人的花藝基本功：基礎花型的花束＆盆花的表現
手法/蛭田謙一郎著；陳建成譯.
-- 初版. – 新北市：噴泉文化館出版, 2020.8
　　面；　　公分. -- (花之道；71)
ISBN 978-986-98112-9-3(平裝)

1.花藝

971 109009412

蛭田謙一郎
Kenichiro Hiruta

蛭田有限公司園藝董事
厚生勞動省認定花藝裝飾1級技能士
社團法人日本花藝設計協會（NFD）一級設計師

花店大獎爭奪全國選拔技術選手全東京區5年連續最優秀獎
2001年 花店大獎爭奪全國選拔技術選手權大獎受獎
2006年 Florist of the Year日本代表選考會 優勝
2007年 TELEFLOR INTERNATIONAL 東京大會
TELEFLOR OF THE YEAR (TOY) 設計競賽 優勝
其它花藝設計比賽也有多次入選。
從事職業培訓的工作，在全國各地進行示範與講習會等，
同時也在雜誌、廣告、資材製造商的目錄上等發表許多作
品。也從事以花店為對象的員工教育等，在傳授花店的基
本知識的同時，也對於新的各式花藝商品進行提案。著有
《花藝設計的技巧 形式與比例》（誠文堂新光社）。

〔店鋪情報〕
有限会社　ひるた園芸
東京都国立市富士見台1-10-6
Tel&Fax:042-575-1187
http://www.hiruta-8787.com/
Mail: hiruta-8787@marble.ocn.ne.jp

Staff

○攝影
德田 悟

○藝術指導
千葉隆道〔MICHI GRAPHIC〕

○設計
千葉隆道
兼沢晴代

○編輯
宮脇灯子

| 花之道 | 71

花職人的花藝基本功
基礎花型的花束＆盆花的表現手法

作　　　　者／蛭田謙一郎
譯　　　　者／陳建成
專 業 審 訂／李濟章
發　行　　人／詹慶和
執 行 編 輯／劉蕙寧
編　　　　輯／蔡毓玲・黃璟安・陳姿伶・陳昕儀
執 行 美 術／韓欣恬
美 術 編 輯／陳麗娜・周盈汝
出　　版　　者／噴泉文化館
發　行　　者／悅智文化事業有限公司
郵 政 劃 撥 帳 號／19452608
戶　　　　名／雅書堂文化事業有限公司
地　　　　址／新北市板橋區板新路206號3樓
電　　　　話／（02）8952-4078
傳　　　　真／（02）8952-4084
電 子 信 箱／elegant.books@msa.hinet.net

2020年8月初版一刷　定價580元

FLOWER ARRANGEMENT NO KIHON METHOD
Copyright © Kenichiro Hiruta 2018
All rights reserved.
Originally published in Japan in 2018 by Seibundo
Shinkosha Publishing Co., Ltd.,
Traditional Chinese translation rights arranged with
Seibundo Shinkosha Publishing Co., Ltd., through Keio
Cultural Enterprise Co., Ltd.

經銷／易可數位行銷股份有限公司
地址／新北市新店區寶橋路235巷6弄3號5樓
電話／（02）8911-0825
傳真／（02）8911-0801

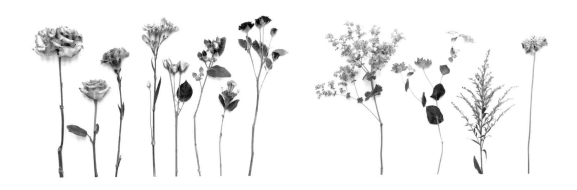

花之道 37
從初階到進階・花束製作的
選花＆組合＆包裝
作者：Florist編輯部
定價：480元
19×26 cm・112頁・彩色

花之道 38
零基礎ok！小花束的
free style 設計課
作者：one coin flower俱樂部
定價：350元
15×21 cm・96頁・彩色

花之道 39
綠色穀倉的手綁自然風
倒掛花束
作者：Kristen
定價：420元
19×24 cm・136頁・彩色

花之道 40
葉葉都是小綠藝
作者：Florist編輯部
定價：380元
15×21 cm・144頁・彩色

花之道 41
盛開吧！花＆笑容
祝福系・手作花禮設計
授權：KADOKAWA
CORPORATION ENTERBRAIN
定價：480元
19×27.7 cm・104頁・彩色

花之道 42
女孩兒的花裝飾
32款優雅纖細的手作花飾
作者：折田さやか
定價：480元
19×24 cm・80頁・彩色

花之道 43
法式夢幻復古風
婚禮布置＆花藝提案
作者：吉村みゆき
定價：580元
18.2×24.7 cm・144頁・彩色

花之道 44
Sylvia's法式自然風手綁花
作者：Sylvia Lee
定價：580元
19×24 cm・128頁・彩色

花之道 45
綠色穀倉的
花草香氛蠟設計集
作者：Kristen
定價：480元
19×24 cm・144頁・彩色

花之道 46
Sylvia's
法式自然風手作花圈
作者：Sylvia Lee
定價：580元
19×24 cm・128頁・彩色

花之道 47
花草好時日：跟著James
開心初學韓式花藝設計
作者：James Chien 簡志宗
定價：480元
19×24 cm・144頁・彩色

花之道 48
花藝設計基礎理論學
監修：磯部健司
定價：680元
19×26 cm・144頁・彩色

花之道 49
隨手一束即風景
初次手作倒掛的乾燥花束
作者：岡本典子
定價：380元
19×26 cm・88頁・彩色

花之道 50
雜貨風綠植家飾
空氣鳳梨栽培圖鑑118
作者：鹿島善晴
視覺總監：松田行弘
定價：380元
19×26 cm・88頁・彩色

花之道 51
綠色穀倉・最多人想學的
24堂乾燥花設計課
作者：Kristen
定價：580元
19×24 cm・152頁・彩色

花之道 52
與自然一起吐息
空間花設計
作者：楊婷雅
定價：680元
19×26 cm・196頁・彩色

花之道 53
上色・構圖・成型
一次學會自然系花草香氛蠟磚
監修：篠原由子
定價：350元
19×26 cm・96頁・彩色

花之道 54
古典花時光
Sylvia's法式乾燥花設計
作者：Sylvia Lee
定價：580元
19×24 cm・144頁・彩色

花之道 55
四時花草
與花一起過日子
作者：谷匡子
定價：680元
19×26 cm・208頁・彩色

花之道 56
花藝設計色彩搭配學
作者：坂口美重子
定價：580元
19×26 cm・152頁・彩色

花之道 57
切花保鮮術
讓鮮花壽命更持久
＆外觀更美好的品保關鍵
作者：市村一雄
定價：380元
14.8×21 cm・192頁・彩色

花之道 58
法式花藝設計配色課
作者：古賀朝子
定價：580元
19×26 cm・192頁・彩色

花之道 59
花圈設計的創意發想＆製作
作者：Florist編輯部
定價：580元
19×26 cm・232頁・彩色

花之道 60
異素材花藝設計
作品實例200
作者：Florist編輯部
定價：580元
14.7×21 cm・328頁・彩色

花之道 61
初學者的花藝設計
配色讀本
作者：坂口美重子
定價：580元
19×26 cm・136頁・彩色

花之道 62
全作法解析・四季選材
德式花藝の花圈製作課
作者：橋口学
定價：580元
21×26 cm・136頁・彩色

花之道 63
冠軍花藝師的設計×思考
學花藝一定要懂的
10堂基礎美學課
作者：謝垂展
定價：1200元　特價：980元
19×26 cm・192頁・彩色

花之道 64
為你的日常插花吧！
18組生活家的花事設計
作者：平井かずみ（Hirai Kazumi）
定價：480元
19×26 cm・136頁・彩色

花之道 65
全年度玫瑰栽培基礎書
作者：鈴木滿男
定價：380元
14.7×21 cm・96頁・彩色

花之道 67
不凋花調色實驗設計書
作者：張加瑜
定價：680元
19×26 cm・160頁・彩色

花之道68
全年度蝴蝶蘭栽培基礎書
作者：富山昌克
定價：380元
15 × 21 cm・96頁・彩色

花之道 69
美麗浮游花設計手帖
授權：主婦與生活社
定價：350元
19×26 cm・112頁・彩色

花之道 70
花藝設計基礎理論學Plus
花藝歷史・造形構成技巧・
主題規劃
作者：磯部健司
定價：800元
19×26 cm・128頁・彩色

花之道 66
一起插花吧！
從零開始，
有系統地學習花藝設計
作者：陳淑娟
定價：1200元　特價：980元
19×26 cm・176頁・彩色

本圖片摘自《一起插花吧！從零開始，有系統地學習花藝設計》

花 職 人 的 花 藝 基 本 功